史惟亮

【紅塵中的苦行僧】

contents 目次

■ 序文／台灣音樂「師」想起——陳郁秀 ⋯⋯⋯⋯⋯004
　　　認識台灣音樂家——柯基良 ⋯⋯⋯⋯⋯006
　　　聆聽台灣的天籟——林馨琴 ⋯⋯⋯⋯⋯007
　　　台灣音樂見證史——趙琴 ⋯⋯⋯⋯⋯008

■ 前言／中國的007情報員——吳嘉瑜 ⋯⋯⋯⋯⋯010

生命的樂章 戰地的抗日之聲

■ 烽火少年 ⋯⋯⋯⋯⋯012
　　在抗日中成長 ⋯⋯⋯⋯⋯012

■ 音樂啓蒙 ⋯⋯⋯⋯⋯016
　　迷上家鄉戲曲 ⋯⋯⋯⋯⋯016
　　結識恩師江文也 ⋯⋯⋯⋯⋯018
　　熱中義工隊活動 ⋯⋯⋯⋯⋯019
　　找到人生的伴侶 ⋯⋯⋯⋯⋯024

■ 赴歐深造 ⋯⋯⋯⋯⋯028
　　友情贊助，美夢成眞 ⋯⋯⋯⋯⋯028

■ 民族音樂運動 ⋯⋯⋯⋯⋯044
　　中國青年音樂圖書館的成立 ⋯⋯⋯⋯⋯044
　　民歌採集如花綻放 ⋯⋯⋯⋯⋯049
　　尋到珍寶陳達 ⋯⋯⋯⋯⋯051
　　助德成立中國音樂中心 ⋯⋯⋯⋯⋯052
　　突破中國歌曲窠白 ⋯⋯⋯⋯⋯053
　　民族風潮暫歇 ⋯⋯⋯⋯⋯059

■ 鞠躬盡瘁 ⋯⋯⋯⋯⋯060
　　接下省交團長 ⋯⋯⋯⋯⋯060
　　繆思眷顧，創作泉湧 ⋯⋯⋯⋯⋯067

靈感的律動 歷史的豐沛灌溉

■ 對音樂的狂熱 ···················076
　　空視小我，執著大我 ·················077
　　以音樂完成愛國之志 ·················082
　　從歷史中知興替 ···················083
　　由單一走向多元 ···················089
　　為天才找一個家 ···················094

■ 新音樂運動 ·····················098
　　理想的幻滅 ·····················098
　　展開民歌採集 ····················102
　　圖書館的窮途末路 ··················104
　　永不凋謝的音符 ···················105
　　呼朋引伴為民歌 ···················106

■ 愈冷愈開花 ·····················116
　　中國現代樂府推手 ··················116
　　雲門舞集為中國人而舞 ················121
　　從歷史中汲取養分 ··················130

創作的軌跡 融合的民族樂章

■ 史惟亮年表 ·····················148
■ 史惟亮作品一覽表 ··················151

【序文】

台灣音樂「師」想起

文建會文化資產年的眾多工作項目裡，對於為台灣資深音樂工作者寫傳的系列保存計畫，是我常年以來銘記在心，時時引以為念的。在美術方面，我們已推出「家庭美術館—前輩美術家叢書」，以圖文並茂、生動活潑的方式呈現；我想，也該有套輕鬆、自然的台灣音樂史書，能帶領青年朋友及一般愛樂者，認識我們自己的音樂家，進而認識台灣近代音樂的發展，這就是這套叢書出版的緣起。

我希望它不同於一般學術性的傳記書，而是以生動、親切的筆調，講述前輩音樂家的人生故事；珍貴的老照片，正是最真實的反映不同時代的人文情境。因此，這套「台灣音樂館—資深音樂家叢書」的出版意義，正是經由輕鬆自在的閱讀，使讀者沐浴於前人累積智慧中；藉著所呈現出他們在音樂上可敬表現，既可彰顯前輩們奮鬥的史實，亦可為台灣音樂文化的傳承工作，留下可資參考的史料。

而傳記中的主角，正以親切的言談，傳遞其生命中的寶貴經驗，給予青年學子殷切叮嚀與鼓勵。回顧台灣資深音樂工作者的生命歷程，讀者們可重回二十世紀台灣歷史的滄桑中，無論是辛酸、坎坷，或是歡樂、希望，耳畔的音樂中所散放的，是從鄉土中孕育的傳統與創新，那也是我們寄望青年朋友們，來年可接下

傳承的棒子，繼續連綿不絕的推動美麗的台灣樂章。

　　這是「台灣資深音樂工作者系列保存計畫」跨出的第一步，共遴選二十位音樂家，將其故事結集出版，往後還會持續推展。在此我要深謝各位資深音樂家或其家人接受訪問，提供珍貴資料；執筆的音樂作家們，辛勤的奔波、採集資料、密集訪談，努力筆耕；主編趙琴博士，以她長期投身台灣樂壇的音樂傳播工作經驗，在與台灣音樂家們的長期接觸後，以敏銳的音樂視野，負責認真的引領著本套專輯的成書完稿；而時報出版公司，正也是一個經驗豐富、品質精良的文化工作團隊，在大家同心協力下，共同致力於台灣音樂資產的維護與保存。「傳古意，創新藝」須有豐富紮實的歷史文化做根基，文建會一系列的出版，正是實踐「文化紮根」的艱鉅工程。尚祈讀者諸君賜正。

行政院文化建設委員會主任委員　陳郁秀

認識台灣音樂家

「民族音樂研究所」是行政院文化建設委員會「國立傳統藝術中心」的派出單位，肩負著各項民族音樂的調查、蒐集、研究、保存及展示、推廣等重責；並籌劃設置國內唯一的「民族音樂資料館」，建構具台灣特色之民族音樂資料庫，以成為台灣民族音樂專業保存及國際文化交流的重鎮。

為重視民族音樂文化資產之保存與推廣，特規劃辦理「台灣資深音樂工作者系列保存計畫」，以彰顯台灣音樂文化特色。在執行方式上，特邀聘學者專家，共同研擬、訂定本計畫之主題與保存對象；更秉持著審慎嚴謹的態度，用感性、活潑、淺近流暢的文字風格來介紹每位資深音樂工作者的生命史、音樂經歷與成就貢獻等，試圖以凸顯其獨到的音樂特色，不僅能讓年輕的讀者認識台灣音樂史上之瑰寶，同時亦能達到紀實保存珍貴民族音樂資產之使命。

對於撰寫「台灣音樂館—資深音樂家叢書」的每位作者，均考慮其對被保存者生平事跡熟悉的親近度，或合宜者為優先，今邀得海內外一時之選的音樂家及相關學者分別為各資深音樂工作者執筆，易言之，本叢書之題材不僅是台灣音樂史之上選，同時各執筆者更是台灣音樂界之精英。希望藉由每一冊的呈現，能見證台灣民族音樂一路走來之點點滴滴，並為台灣音樂史上的這群貢獻者歌頌，將其辛苦所共同譜出的音符流傳予下一代，甚至散佈到國際間，以證實台灣民族音樂之美。

本計畫承蒙本會陳主任委員郁秀以其專業的觀點與涵養，提供許多寶貴的意見，使得本計畫能更紮實。在此亦要特別感謝資深音樂傳播及民族音樂學者趙琴博士擔任本系列叢書的主編，及各音樂家們的鼎力協助。更感謝時報出版公司所有參與工作者的熱心配合，使本叢書能以精緻面貌呈現在讀者諸君面前。

國立傳統藝術中心主任　柯基良

聆聽台灣的天籟

音樂，是人類表達情感的媒介，也是珍貴的藝術結晶。台灣音樂因歷史、政治、文化的變遷與融合，於不同階段展現了獨特的時代風格，人們藉著民俗音樂、創作歌謠等各種形式傳達生活的感觸與情思，使台灣音樂成為反映當時人心民情與社會潮流的重要指標。許多音樂家的事蹟與作品，也在這樣的發展背景下，更蘊含著藉音樂詮釋時代的深刻意義與民族特色，成為歷史的見證與縮影。

在資深音樂家逐漸凋零之際，時報出版公司很榮幸能夠參與文建會「國立傳統藝術中心」民族音樂研究所策劃的「台灣音樂館—資深音樂家叢書」編製及出版工作。這一年來，在陳郁秀主委、柯基良主任的督導下，我們和趙琴主編及二十位學有專精的作者密切合作，不斷交換意見，以專訪音樂家本人為優先考量，若所欲保存的音樂家已過世，也一定要採訪到其遺孀、子女、朋友及學生，來補充資料的不足。我們發揮史學家傅斯年所謂「上窮碧落下黃泉，動手動腳找資料」的精神，盡可能蒐集珍貴的影像與文獻史料，在撰文上力求簡潔明暢，編排上講究美觀大方，希望以圖文並茂、可讀性高的精彩內容呈現給讀者。

「台灣音樂館—資深音樂家叢書」現階段一共整理了二十位音樂家的故事，他們分別是蕭滋、張錦鴻、江文也、梁在平、陳泗治、黃友棣、蔡繼琨、戴粹倫、張昊、張彩湘、呂泉生、郭芝苑、鄧昌國、史惟亮、呂炳川、許常惠、李淑德、申學庸、蕭泰然、李泰祥。這些音樂家有一半皆已作古，有不少人旅居國外，也有的人年事已高，使得保存工作更為困難，即使如此，現在動手做也比往後再做更容易。我們很慶幸能夠及時參與這個計畫，重新整理前輩音樂家的資料，讓人深深覺得這是全民共有的文化記憶，不容抹滅；而除了記錄編纂成書，更重要的是發行推廣，才能夠使這些資深音樂工作者的美妙天籟深入民間，成為所有台灣人民的永恆珍藏。

時報出版公司總編輯
「台灣音樂館—資深音樂家叢書」計畫主持人　林馨琴

台灣音樂見證史

今天的台灣，走過近百年來中國最富足的時期，但是我們可曾記錄下音樂發展上的史實？本套叢書即是從人的角度出發，寫「人」也寫「史」，勾劃出二十世紀台灣的音樂發展。這些重要音樂工作者的生命史中，同時也記錄、保存了台灣音樂走過的篳路藍縷來時路，出版「人」的傳記，亦可使「史」不致淪喪。

這套記錄台灣二十位音樂家生命史的叢書，雖是依據史學宗旨下筆，亦即它的形式與素材，是依據那確定了的音樂家生命樂章——他的成長與趨向的種種歷史過程——而寫，卻不是一本因因相襲的史書，因為閱讀的對象設定在包括青少年在內的一般普羅大眾。這一代的年輕人，雖然在富裕中長大，卻也在亂象中生活，環境使他們少有接觸藝術，多數不曾擁有過一份「精緻」。本叢書以編年史的順序，首先選介資深者，從台灣本土音樂與文史發展的觀點切入，以感性親切的文筆，寫主人翁的生命史、專業成就與音樂觀、性格特質；並加入延伸資料與閱讀情趣的小專欄、豐富生動的圖片、活潑敘事的圖說，透過圖文並茂的版式呈現，同時整理各種音樂紀實資料，希望能吸引住讀者的目光，來取代久被西方佔領的同胞們的心靈空間。

生於西班牙的美國詩人及哲學家桑他亞那（George Santayana）曾經這樣寫過：「凡是歷史，不可能沒主見，因為主見斷定了歷史。」這套叢書的二十位音樂家兼作者們，都在音樂領域中擁有各自的一片天，現將叢書主人翁的傳記舊史，根據作者的個人觀點加以闡釋；若問這些被保存者過去曾與台灣音樂歷史有什麼關係？在研究「關係」的來龍和去脈的同時，這兒就有作者的主見展現，以他（她）的觀點告訴你台灣音樂文化的基礎及發展、創作的潮流與演奏的表現。

本叢書呈現了二十世紀台灣音樂所走過的路，是一個帶有新程序和新思想、不同於過去的新天地，這門可加運用卻尚未完全定型的音樂藝術，面向二十一世紀將如何定位？我們對音樂最高境界的追求，是否已踏入成熟期或是還在起步的徬徨中？什麼是我們對世界音樂最有創造性和影響力的貢獻？願讀者諸君能以音樂的耳朵，聆聽台灣音樂人物傳記；也用音樂的眼睛，觀察並體悟音樂歷史。閱畢全書，希望音樂工作者與有心人能共同思考，如何在前人尚未努力過的方向上，繼續拓展！

　　陳主委一向對台灣音樂深切關懷，從本叢書最初的理念，到出版的執行過程，這位把舵者始終留意並給予最大的支持；而在柯主任主持下，也召開過數不清的會議，務期使本叢書在諸位音樂委員的共同評鑑下，能以更圓滿的面貌呈現。很高興能參與本叢書的主編工作，謝謝諸位音樂家、作家的努力與配合，時報出版工作同仁豐富的專業經驗與執著的能耐。我們有過辛苦的編輯歷程，當品嚐甜果的此刻，有的卻是更多的惶恐，為許多不夠周全處，也為台灣音樂的奮鬥路途尚遠！棒子該是會繼續傳承下去，我們的努力也會持續，深盼讀者諸君的支持、賜正！

「台灣音樂館—資深音樂家叢書」主編　趙琴

【主編簡介】
加州大學洛杉磯校部民族音樂學博士、舊金山加州州立大學音樂史碩士、師大音樂系聲樂學士。現任台大美育系列講座主講人、北師院兼任副教授、中華民國民族音樂學會理事、中國廣播公司「音樂風」製作・主持人。

中國的OO7情報員

　　在台灣近代音樂發展歷史上，有兩位音樂家是以作曲家的身分從事民族音樂的工作而卓然有成的，一位是許常惠先生，另一位則是史惟亮先生。許老師出生於台灣彰化，史先生成長於中國遼寧；許老師少年時居住在日本接受日本教育，史先生則從十六歲就開始了抗日的地下情報工作；史先生嚴謹，許老師浪漫；史先生堅持，許老師圓融；許老師在音樂圈內是呼朋引伴的龍頭，史先生則是安靜孤行的苦行僧。這兩位不論是生長背景、求學歷程、性格處世、甚至於人生哲學都大異其趣，但都選擇為台灣民族音樂付出他們最多的心力，尤其對一九六一年到一九七一年的台灣音樂做出影響深遠的貢獻。

　　史惟亮先生一九二五年九月三日生於遼寧省營口市，父親是一個海員。對於史先生的童年家庭生活，幾乎無人知曉。史先生公子史擷詠說：「我對我父親的童年認知是一片空白。」一方面，史惟亮本來就是一個不談自己私事的人，另一方面，早年從事抗日地下工作的生活，也可能使他養成隱藏身分的習慣。如果用舞台幕啓幕落來比喻人生，史惟亮為人所知的一生，是從他參與抗日的地下工作開始，是在緊張刺激不亞於OO7劇情、真正冒險犯難絕無虛擬的槍林彈雨中，拉開序幕……

吳嘉瑜

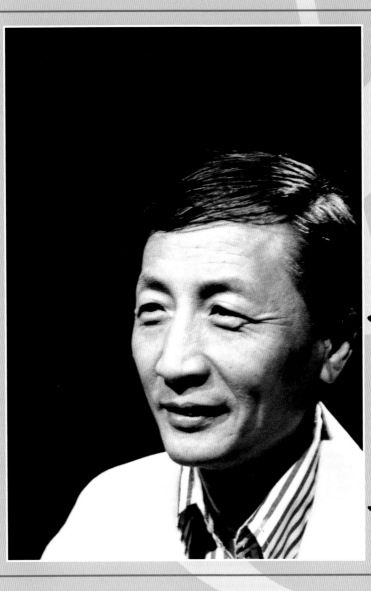

戰地的抗日之聲

烽火少年

【在抗日中成長】

　　一九四一年十二月八日，日軍襲擊珍珠港，太平洋戰爭爆發。也就在那一天，史惟亮的生命史起了一個極大的轉折。有個好友把史惟亮找到他家裡去，告訴史惟亮他是一個地下抗日工作人員。其實，在此之前，史惟亮即曾不只一次與這位朋友談過他們對抗日的熱誠，為此，當這位朋友向史惟亮揭露自己的真實身分時，史惟亮一點也不感到意外，並且順利成為他的同志，化名「石立」。[1]

　　一九四二年，年僅十七歲的史惟亮參加了羅大愚先生所主持的中國國民黨「東北黨務專員」的地下工作，並且考取了偽滿在營口所設立的「放送局」的播報員。不過由於年齡太小，資歷又不完整，引起敵方的懷疑而遭到突擊檢查。還好史惟亮事先把一些秘密文件藏在餅乾盒裡，身分才沒有敗露。不過為了安全起見，這一年秋天，史惟亮自營口調至瀋陽工作，並且參加第一期幹訓班受訓，另取化名「作基」。[2]

　　史惟亮第一個公開的職業是瀋陽「博智書局」的學徒。博智書局其實是一個地下工作的據點，樓上掛的是法律事務所的招牌，實際上則是秘密刊物的印刷廠及秘密會議的場所。以店員的角色作掩護，史惟亮擔任對外聯絡的工作，與他共事的還

註1：史惟亮，〈我有幸參加了兩次戰役〉，《一個音樂家的畫像》，台北市，幼獅文化事業公司，1978年，頁18-19。

註2：尹生，〈史惟亮教我唱國歌〉，《一個音樂家的畫像》，台北市，幼獅文化事業公司，1978年，頁114。

註3：高士嘉，〈史惟亮先生奮鬥的一生〉，《一個音樂家的畫像》，台北市，幼獅文化事業公司，1978年，頁45。原載於史惟亮教授訃文。

▲ 年紀輕輕的史惟亮在東北通訊社從事地下工作。

有一位比他更年輕的同志魏辛生。[3]

一九四四年五月，發生了「三省黨部事件」，法律事務所內的工作人員宋致中、張鴻學被捕，書局亦受牽累而撤銷，於是史惟亮只好遷到羅大愚先生的中國國民黨總部「至善里」工作。至善里是黨營的「東北通訊社」的所在地，東北通訊社乃是針

心靈的音符

當時大部分的刊物皆是油印，寫蠟紙要力透紙背，才可以使印出的份數既多又不致破裂，史惟亮據說便是刻鋼版的幾個好手之一。在描述抗日的著名小說《滾滾遼河》中，作者紀剛先生（原名趙岳山）保留了史惟亮的本名與真實事蹟，他說：「惟亮小小年紀，製版技術為眾同志所不及。有一次他對我說，他本是喜歡音樂的，可惜組織未給他準備鋼琴，他只有把手指的功夫全用在鋼版上，因此他用鐵筆所寫出來的鋼版字，真像一篇交響樂章的音符……」

註4：衛繼坤，〈北遷後的東北通訊社〉，《五二三蒙難二十週年紀念文集》，台中市，五二三紀念文集編輯委員會，1967年，頁150。

註5：紀剛（趙岳山），《滾滾遼河》，台北市，純文學出版社，1989年，第十二節對此事件有詳細的記述。

註6：高士嘉，〈史惟亮先生奮鬥的一生〉，《一個音樂家的畫像》，台北市，幼獅文化事業公司，1978年，頁46。

註7：史惟亮，〈我有幸參加了兩次戰役〉，《一個音樂家的畫像》，台北市，幼獅文化事業公司，1978年，頁18、22；〈憂患之言〉，《一個音樂家的畫像》，頁11。原載於1973年聯載副刊「各說各話」。

對偽滿思想宣傳鬥爭而設，以偽滿之司法部職員宿舍爲掩護地點，秘密刊印總理遺教、總裁言論、黨訓叢書……等刊物。東北通訊社的工作人員衛繼坤先生在〈北遷後的東北通訊社〉一文中，曾如此描述他初見史惟亮的印象：「那時他才十七、八歲，穿著沒有衣領的棉襖、棉褲，看上去根本是個小孩子，真沒想到他竟是參加工作很久的同志」。[4]

在至善里的工作，較以前的學徒工作要複雜得多。史惟亮除了負責所出版刊物的油印，也是通訊社綜合性月刊《東北公論》的編輯，有時教大家唱革命歌曲，並且還扮演一個家庭中的舅爺。

平靜的日子並沒有持續多久。一九四四年八月，史惟亮奉命聯絡一批學生組成讀書會，目的是要加強外圍份子的抗日意志。其中有一劉姓學生曾因「反滿抗日」的言論遭到拘捕，後來受日方特務控制，成爲破壞地下工作的誘餌。在不知情的狀況下，史惟亮與他進行每週一次的會晤，談論國家的命運，然而劉姓學生卻被史惟亮的熱誠所感動，最後決定犧牲自己，坦白告訴史惟亮實情，總部連夜遷往長春，才化解了一場危機。在此所謂「十月四日應變事件」中，史惟亮雖可說是觸發危機的禍首，卻也是消弭危機的功臣。[5]

一九四五年五月，德國繼義大利之後投降，軸心國形同瓦解，日本陷入孤立之境，遂發動瘋狂的逮捕行動。一九四五年五月二十三日清晨，地下工作組織被日方特務破獲，史惟亮被捕入獄，獄中他雖經歷嚴刑拷打皆不爲所屈，所幸在同年八月

十四日傍晚，日軍投降之前夕，他在被解往通化，行經長春市郊時，為其他同志營救而脫險。[6]

對於這段參與抗日工作的經歷，史惟亮一向不願意多談，因為他認為：「在那一個大時代中，我原是一個不關緊要的卒子，但是那一個大時代栽培了我，鼓勵我成了一個過河卒子，在劫後餘生的二十年，它始終鼓勵我在人生的戰場上做一個真正的戰士。我知道，如果我沒有參加這一段抗敵工作，我的生命將無光彩可言，感謝這一個挑戰，使我的生命一度放出光彩，那也是我一生中僅有的光彩，不是因為我偉大，而是因為我生活的時代偉大。」[7]

雖然史惟亮自認談論這些過往事蹟「好像很英雄主義」[8]，不過不可否認的是，少年歲月中，這種「火的感情，鐵的生活，血的工作」[9]，對他一生強烈的民族思想有著決定性的影響，那是他日後發揚民族音樂之擇善固執精神的來源，而參與地下印物的編輯經驗，也使他練就了寫作音樂論述所需要的敏銳思路與文筆。

心靈的音符

根據史惟亮自述，當時他被送入長春偽警察監獄，任敵特百般拷打也沒有哼一聲，直到有一天，他聽到像是羅大愚先生在受刑的怒吼，雖然那可能是自己的錯覺，但他便開始採用怒吼的抵抗方式，有一次甚至裝作神經錯亂而狂吼，壓倒了敵特的棍棒。

註8：楚戈，〈史惟亮絃樂四重奏〉，《一個音樂家的畫像》，台北市，幼獅文化事業公司，1978年，頁179。

註9：紀剛，《滾滾遼河》，台北市，純文學出版社，1989年，頁487。

音樂啟蒙

【迷上家鄉戲曲】

作爲一個音樂家,史惟亮學習的起步可謂甚晚。十九歲以前,史惟亮對音樂還沒有正式的接觸,不過對家鄉的小調和地方戲曲倒是一直有興趣。史惟亮的故鄉遼寧營口,是遼河的出海口,當年是一個半開放的港埠,兼有城市與鄉村的性格,同時港埠的環境亦具有交流性,市內有相當多的河北、山東移民,也因此聚集了許多關內及北方的民歌。此外,史惟亮的父親很喜歡聽戲,尤其是「落子」爲主的戲班子,史惟亮非常珍惜與懷念那些他在家鄉聽過的小調和戲曲,他曾說:「我少年時逛戲班子的印象,在三十年後的今天,仍然是歷歷如在眼前般的深刻。」那些音樂「雖不免有粗俗之譏,但其率真、純樸,的確能感動人」。[1] 這就是史惟亮與音樂結緣的開始。

此後,由於戰亂的關係,史惟亮所能接受到的教育多是非正規性的。開始參加地下工作後,組織中的幹部人員訓練班,成爲史惟亮吸取知識的主要來源。訓練班中,或邀請專人演講,或成員就自己的專長作專題演講,亦有指定閱讀書籍,包括三十年代之左傾、右傾等各類書籍。史惟亮在訓練班中,也曾經擔任「革命歌曲」的課程,編印「革命歌曲集」,內容包括流行於戰區和大後方的抗戰歌曲;此外並教唱國歌、總理紀

註1:史惟亮,〈故鄉營口的四首民歌〉,《東北論文集第六輯》,台北市,中華大典編印會,中華學術東北研究所,1974年,頁175。

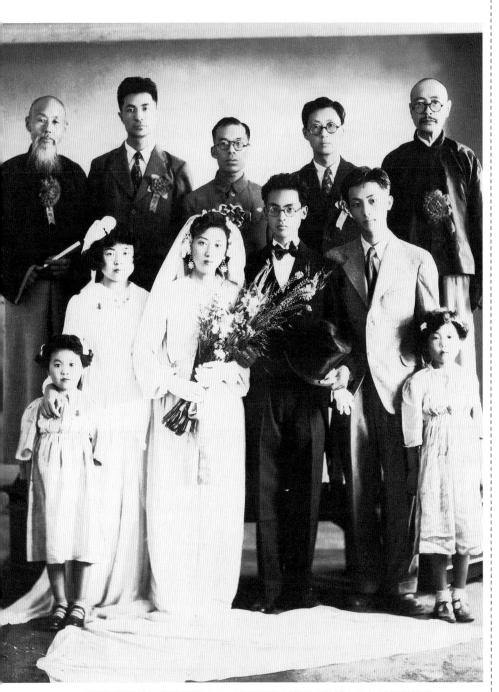

▲ 在這張參與親友婚禮的照片中，我們得窺史惟亮（前排右二）年輕的風采。

念歌、流亡三部曲等。[2]

五二三蒙難後，史惟亮與在獄中的同志們仍繼續進行工作，他們編發了一本命名為《公開階段》的獄中刊物，不過當時史惟亮只是憑藉著興趣接觸音樂，並未正式學習，因此《公開階段》所發表的《五二三紀念歌》，是借用黎錦暉的總理紀念歌，填上紀剛、歐凱及仲直三人的詞所完成的，還算不上是史惟亮的個人創作。[3]

【結識恩師江文也】

戰後，史惟亮以蒙難青年身分獲教育部核准復學，一九四六年進入東北大學就讀歷史系，後來感到志趣不合，乃於一九四七年轉學北平藝專音樂科。他原本想學戲劇編導，可惜當時的北平藝專沒有戲劇系，只好報考音樂系，先是以聲樂應考，後來又改為主修作曲，師事江文也。

江文也是一位對民族音樂有深刻認識的作曲家，他非常鼓勵他的學生尋找並創造中國音樂的風格。他告訴他的學生，藝術的特質之一，是在於與眾不同。中國的音樂，有中國音樂獨有的特色，雖然這些特色很難說清楚，卻要靠自己去領會，從而去創造、去發展。受到了老師鼓舞的史惟亮，更加確定自己民族音樂的創作信仰與方向，並且從此一直都沒有動搖過。他把他所寫的《新音樂》一書獻給江文也，在這本書的後記中，史惟亮表達了一位學生對老師最崇高的敬意，他說：「這本書應該獻給我的一位啟蒙老師江文也，在我追隨他短短一年多的

時代的共鳴

江文也，一九一○年出生於台北縣三芝鄉，四歲時因父親生意上與大陸往來頻繁而遷居廈門。一九二三年赴日求學，師事山田耕筰，一九三四年以《白鷺的幻想》獲全日本音樂比賽第二名，而受到日本樂壇的重視。一九三六年他的管絃樂作品《台灣舞曲》在柏林第十一屆奧運會的文藝競賽中獲得作曲獎，更使他成為國際矚目的作曲家。一九三八年在音樂生涯邁入巔峰之時，江文也毅然地接受北平師範大學音樂系之聘回到中國。抗戰後，一九四七年在北平藝專任教時，史惟亮是他的學生。一九五七年在中國大陸反右運動與一九六六年開始的文化大革命中，江文也身心備受摧殘，直到一九七六年才獲得平反。一九七八年起他因病臥床，長期癱瘓，雖然海外開始重視他的作品，最後仍於一九八三年逝世於北京。江文也早期作曲偏重二十世紀的國際風格，中期定居中國後，則以中國文化精神為依歸，晚期重要作品包括三十多首台灣民歌改編曲。

時間中，他已經給了我今天所能學到的一切預示」。[4] 由此可見
江文也對史惟亮一生創作理念的影響是如何地深遠。

【熱中藝工隊活動】

一九四九年一月，平津不守，同年春天，史惟亮輾轉南
下，六月抵達廣州，正猶豫於大後方西南和台灣的兩個方向之
間，適逢羅大愚先生到廣州開會，史惟亮決定接受羅之建議，
前往台灣。

同年，他即以流亡學生的身分，轉入台灣省立師範學院
（現今國立台灣師範大學）音樂系二年級就讀。在這段期間，
他的愛國熱誠仍熾熱地燃燒著，儘管在同學的眼中，他的寡言

▼ 中國青年反共抗俄聯合會聘書。

註2：尹生，〈史惟亮教
我唱國歌〉，《一
個音樂家的畫
像》，台北市，幼
獅文化事業公司，
1978年，頁115-
117。

註3：紀剛，《滾滾遼
河》，台北市，純
文學出版社，
1989年，頁322。

註4：史惟亮，《新音
樂》，台北市，愛
樂書店，1965
年，頁170。

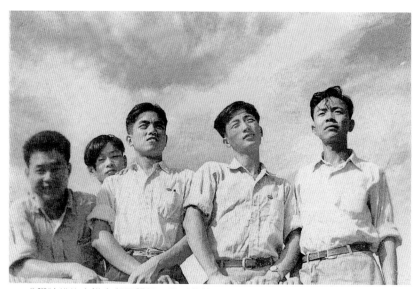

▲ 求學時代的史惟亮與同學們正是愛做夢的年紀。

沉靜給人有些孤僻的感覺，他的孤獨和樸實都使人不能理解，想不通他為什麼如此苛求自己。當時還低史惟亮一屆的學弟，日後成為史惟亮民族音樂工作最親密夥伴的許常惠先生說，他從來沒有見過一個人像他這樣在物質生活上如此刻苦，在精神上保持近於清教徒思想的人。[5]

　　實際上，史惟亮只是不願意將時間浪費在他認為無益於國家的事務上面。他參加了中國青年反共抗俄聯合會（也就是中國青年反共救國團前身）的藝術工作隊，多次前往金門、澎湖等前線勞軍，同隊中尚有劉塞雲、李行、陳康順、李文中、顏秉璵、何麗珠、陳飛、德利、陳延鎧、王為瑾、馬森等人。史惟亮並為了這些勞軍活動，寫了《民國四十年大合唱》、《反共大合唱》、《人人參戰大合唱》等愛國歌曲。這些歌曲，對

▲ 在師大求學期間的成績單。

史惟亮而言，絕非應景的宣傳教條，而是他滿腔愛國熱情的反映。他說：「從前我創作《反共大合唱》的時候，並沒有人要我做，也沒有人給我津貼，儘管作出來的東西不夠成熟，但那些都是我半夜三更，從床上跳起來，一氣呵成的作品」。[6]

在學期間，史惟亮曾因過分熱中藝工隊活動而忽略了課業，險遭學校開除。許常惠老師生前在筆者訪問時曾回憶道，當時的系主任戴粹倫因接到許多老師的報告，認爲史惟亮曠課

▼ 史惟亮（後排中）就讀於台灣省立師範學院（今國立台灣師範大學）時，熱中參與藝工隊的活動。

註5：許常惠，〈痛失民族音樂的伙伴──憶史惟亮〉，《追尋民族音樂的根》，台北市，樂韻出版社，1987年，頁50、145；王建柱，〈沒有休止符的浮雲歌〉，《榜樣》，台北市，史惟亮紀念音樂圖書館，1978年，頁18。

註6：崔玖，〈榜樣──悼亡友史惟亮〉，《一個音樂家的畫像》，台北市，幼獅文化事業公司，1978年，頁95。原載於1977年3月5日《聯合報》。

▲ 在學期間與康謳老師（左）合影。

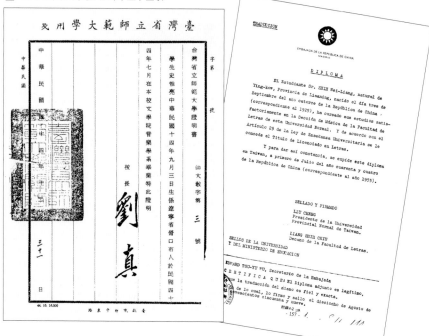

▲ 這張師大畢業證書得來不易（左為中文、右為西班牙文）。

生命的樂章

▼ 在師範學院求學期間，史惟亮（前排右一）差點因曠課過多而遭開除。

太多，擬報請校方查明，並予以適當處分，後來經訓導長和校長解釋他是因為參與勞軍團而造成曠課，史惟亮才免於被開除的命運。不過，對於師範學院這個學習環境，史惟亮並不是很滿意，對所知所學亦很少談及。或許這也是促使他日後遊學歐洲的動機之一。

▲ 史惟亮在畢業演唱會中，演唱愛國歌曲。

▲ 史惟亮對於台灣師範的學風不甚欣賞。

【找到人生的伴侶】

一九五二年夏天，結束師範學院學業的史惟亮，與在澎湖勞軍時認識的徐振燕女士在台北結婚。服完一年兵役，也就是大專畢業生服預官役的第一屆（預備軍官訓練班第一期）以後，他先到省立台北師範學校附屬小學服務了三年，然後陸陸續續任教於師大附中和桃園農校，一九五七年至一九五八年間

則在台灣省立基隆中學任教一年，並且
在省立台北師範學校的音樂科兼任教授
音樂史及音樂欣賞，同時還製作主持
中國廣播公司的「空中音樂廳」節
目，相當受到好評。這中間長子擷
漠在婚後三年出生，一九五七年長
女依理出生，次子擷詠則於一九
五八年出生。

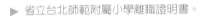

▶ 省立台北師範附屬小學離職證明書。

▼ 史惟亮曾在省立台北師範學校附屬小學服務三年。

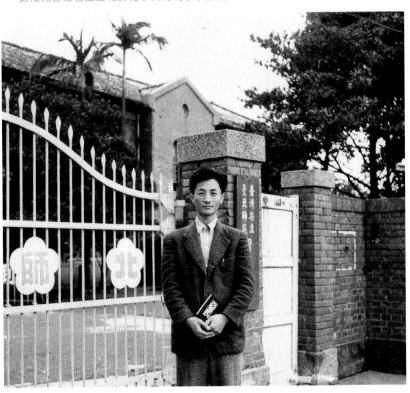

校 歌

郭成棠 作詞
蕭輝楷
史惟亮作曲

附中附中 我們的搖籃 漫天烽火 創建在臺灣
玉山給我們 靈秀雄奇 東海使我們 闊大開展
我們來自四方 融匯了各地的俊點 我們親愛精誠 師生結成了一片
砥礪學行 鍛鍊體魄 我們是新中國的中堅
看我們附中 培育的英才 肩負起時代的重擔
附中青年 決不怕艱難 復興中華 相期在明天把
附中精神 照耀在祖國的錦繡河山

歷史的迴響

　　師大附中的校歌即是由史惟亮作曲、郭成棠和蕭輝楷作詞，曲調高亢激昂，非常具有感染力，許多附中校友在聚會最後，喜歡一起合唱校歌，每每熱淚盈眶，愛校之情藉由歌曲表露無遺，是一首成功的校歌創作。

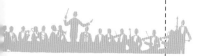

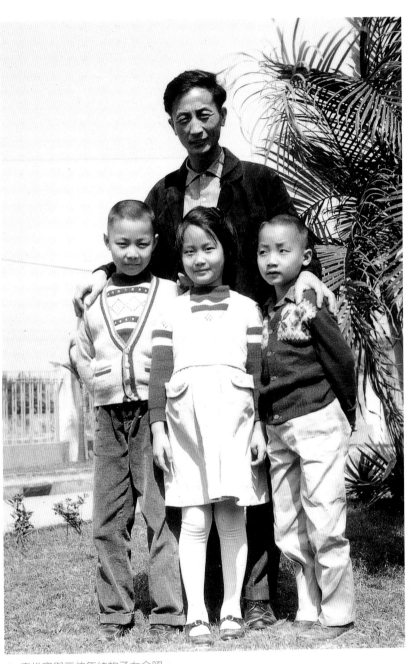

▲ 史惟亮與三位年幼的子女合照。

赴歐深造

【友情贊助，美夢成真】

　　長子擷漠出生那年，史惟亮就通過了教育部舉辦的留學考試，獲得前往西班牙深造的機會，然而當時由於大環境的關係，要獲得出國的准許非常困難，延遲至一九五八年方得以成行。期間孩子們陸續出世，史惟亮的經濟情況的確不足以支付出國的種種費用，幾個好朋友，雖然手頭拮据得很，也設法捐了些錢，包括當軍醫的紀剛賣血得來的五百元，才讓史惟亮得以順利成行。

▲ 教育部核准史惟亮赴西班牙留學公文副本。

　　排除了一切困難，史惟亮來到馬德里國家音樂院深造，主修作曲，然而教授們的年齡太大，讓一心追求最新知識的史惟亮對西班牙的環境感到失望。[1] 於是一年後，他接受獎學金轉往維也納音樂院（Akademie fur Musike und darstellende Kunst Wien），師事

註1：侯俊慶先生口述，1990年2月13日，現代音樂協會「史惟亮的音樂世界」研討會。

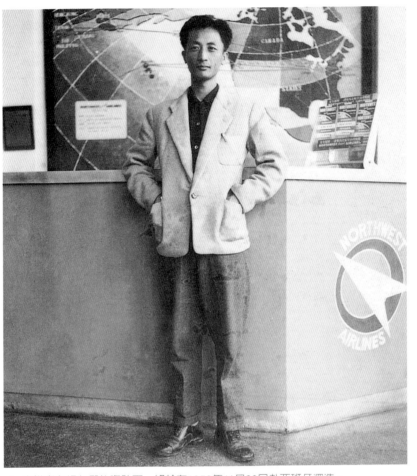

▲ 史惟亮在好友們的資助下,終於在1958年11月20日赴西班牙深造。

H. Jellinek 及席斯克（K. Schiske）;二年後,史惟亮放棄獎學金,到德國的斯圖佳向他孺慕已久的大師約翰·大衛（Johann Nepomuk Dávid, 1895~1977）學習作曲。

　　來自奧地利的大衛是史惟亮心目中當代的第一流人物,他非常欣賞大衛對位的大線條,並且盛讚他繼承了巴赫（J. S.

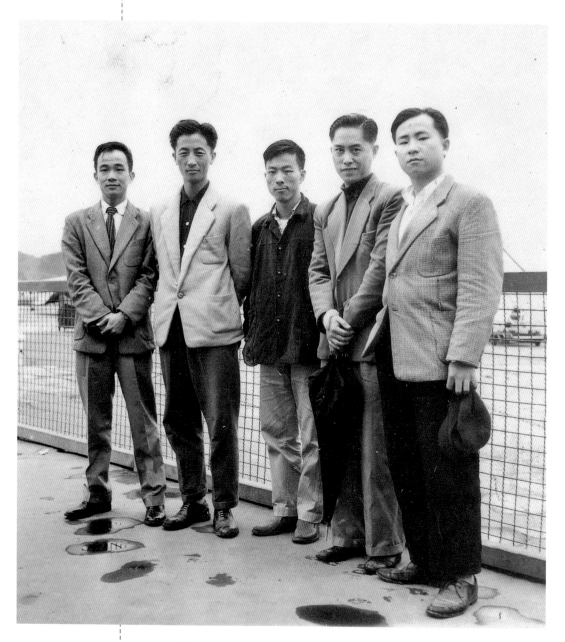

▲ 1958年11月20日出國前在松山機場與友人合照，由左至右分別是陳振煌先生、
史惟亮、陳康翔先生、許子儀先生與張邦彥先生。

生命的樂章

◀ 來到馬德里
的史惟亮，對
當地的學習環
境感到尤如置
身雪地。

Bach, 1685~1750）和布魯克納（Anton Bruckner, 1824~1896）
的作曲技術和高超的情感，更難能可貴的是大衛對中國的哲學
文化也有深刻的了解，史惟亮覺得只有這樣的老師，才能幫助
自己達到夢寐以求的藝術境地，因此他毅然地放棄得來不易的
維也納音樂院獎學金，轉到斯圖佳去，直到大衛患了重病，才
回到維也納跟隨席斯克繼續學習。[2]

註2：史惟亮，《浮雲
　　　歌》，台北市，愛
　　　樂書店，1965
　　　年，頁2。

註3：良爾，〈「現代玄奘」史惟亮的故事〉，《一個音樂家的畫像》，台北市，幼獅文化事業公司，1978年，頁142-143。

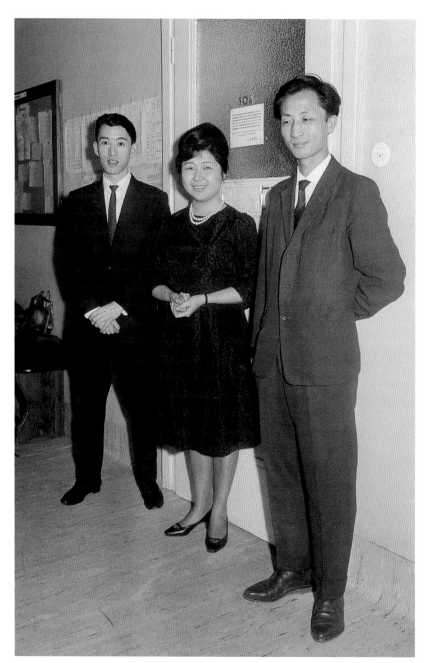

▲ 史惟亮與演唱他作品的唐鎮女士合影於維也納亞非學院的「國際夜」。

一九六二年五月三十一日，在維也納亞非學院舉行的「國際夜」是史惟亮在國外的第一場個人作品發表，當晚演出的曲目，包括史惟亮的中國古詩小品《青玉案》、《人月圓》及四首改編民謠《康定情歌》、《在那遙遠的地方》、《青春舞曲》及《蒙古小夜曲》，由唐鎮女士以中文演唱。

一九六四年二月，維也納音樂院和國際新音樂協會聯合舉行作品發表會，包括已發表過的《人月圓》、《青玉案》以及新作《江南夢》，都贏得了好評，音樂家渥爾說：「這些小品是結合了東西方風味最好的幾首。」同年十二月，史惟亮的《絃樂四重奏》，應維也納亞非學院之邀而赴奧演奏，也獲得了指導教授席斯克的讚賞。[3]

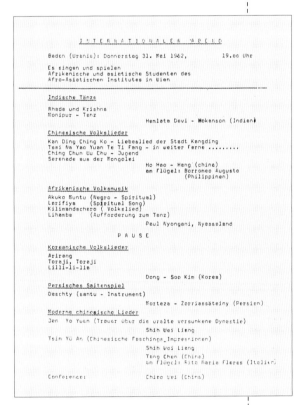

▲ 維也納亞非學院1962年5月31日「國際夜」演出節目單。

在這六年的留學期間，史惟亮過著窮困如苦行僧般的生活，熟知史惟亮的朋友都說：他可謂是「現代的玄奘」。他曾經在西班牙南部 Huelva 省的達爾西斯礦區裡做礦工，到德國斯

Mittwoch, 5.Februar 1964, 18 Uhr Vortrag-Saal

K O M P O S I T I O N S A B E N D
der Klasse
a.o.Professor Karl S c h i s k e

Ausführende:

TANG CHEN (Sopran), Klasse Egilsdottir, Dr.Werba-Schmidek
FRIEDERIKE GRÜNFELD (Klavier), Klasse Dr.Dichler
IGO KOCH (Klavier), Klasse Hauser
CATHARINA SHIN (Klavier), Klasse Dr.Dichler
GERHARD DALLINGER (Klavier), Klasse Leischner
IVAN ERÖD (Klavier), a.G.
OTTO ZYKAN (Klavier), a.G.
GEOR WEN-CHAN (Klavier), a.G.
KAREN SEENGARD (Klavier), a.G.
HELMUT SKALAR (Violine), a.G.
HEINZ KARL GRUBER (Kontrabaß), a.G.
ROLF LA FLEUR (Gitarre), Klasse Scheit
PETER KAPUN (Flöte), Klasse Reznicek
MAXIMILIAN FÖSSL (Klarinette), Klasse Jettel
ANTHONY MARSCHÜTZ (Klarinette), Klasse Jettel
RUDOLF SKRABAL (Klarinette), Klasse Österreicher

JENÖ HUKVARI (Musikalische Leitung), a.G.

———————

P R O G R A M M :

Gerhard Dallinger Präludium und Ricercar
 Am Flügel der Komponist
Günter Kahowez DUALE per clarinetto e chitarra
 Maximilian FÖSSL
 Rolf LA FLEUR

Kaj Sønstevold Suite
 Allemande
 Courante
 Sarabande
 Gigue

 Thema und vier Variationen
 Scherzo
 Igo KOCH

Wei Liang Shih Vier Lieder nach alten chinesischen
 Gedichten
 Trauer über die uralte versunkene Dynastie
 (Wu Dji, 11.Jh.)
 Traum des Südens (Li Yü 937-978)
 Tiefes Heimweh (Li Yü 937-978)
 Chinesischer Karneval (Shin chi Dji, 12.Jh.)
 Chen TANG
 Wen-geor CHAN

Gunnar Sønstevold Der dorische Käfig - für ein Klavier zu
 sechs Händen
 Präludium
 Passacaglia
 Fuga
 Friederike GRÜNFELD
 Karen SEENGARD
 Katharina SHIN

 ———————

Bojidar Dimov KOMPOSITION für Klavier Nr.1
 Ivan ERÖD
Aniko Kontag Musik für Klarinette allein
 Rudolf SKRABAL
Otto Zykan Drei Stücke für Klavier
 Am Flügel der Komponist
Jenö Hukvari RONDO à cinq
 Rolf LA FLEUR
 Peter KAPUN
 Anthony MARSCHÜTZ
 Helmut SKALAR
 Heinz Karl GRUBER

 Leitung: Der Komponist

◀ 維也納音樂院暨
國際新音樂協會
於1964年2月5日
的演出節目單。

圖佳的工廠去搬運貨物，在波昂的電器絕緣體工廠做低級工人，以換取生活、學習及旅行所需的費用。[4] 史惟亮一生生活嚴謹，菸酒不沾，晚年卻罹患肺癌，實與他刻苦的生活有關。對於自己的病因，史惟亮也很清楚，他說：「其實那東西我在馬德里就有了。」可見這些工作對他日後健康所造成的影響有多大。然而，史惟亮的創作熱情並不因為生活的困苦而有所減損。他經常以貝多芬的精神自我激勵，在波昂的時候，每當他不愉快或遇到挫折，他就到貝多芬的雕像下，從那裡找到撫慰和勇氣。留學期間，他不僅成績優異（畢業那年的成績單顯示出所修的課都是sehr gut──非常好），還完成了《新音樂》和《巴爾托克》二本書，以及《中國管絃樂組曲》、《中國古詩交響曲》、《中國民歌變奏曲》等作品。此外，他還為回國後準備籌設的音樂圖書館蒐集圖書資料，並且以最儉省節約的方式旅遊歐洲各地，藉以反省民族文化的問題，回國後集結而成《一個中國人在歐洲》一書，於一九六六年首度

Akademie für Musik und darstellende Kunst in Wien

Jahres-Zeugnis

Herr Wei Liang S H I H

Liaoning/China am 3. September 1925

Schüler der Akademie für Musik und darstellende Kunst in Wien, erhält für das Schuljahr 1963/64 folgende Noten:

▲ 史惟亮在維也納音樂院以優異的成績畢業。

註4：史惟亮，《一個中國人在歐洲》，台北市，大林出版社，1984年，頁31、91、101。

▼史惟亮留學西班牙時的借
　書證。

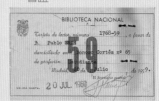

BIBLIOTECA NACIONAL

Tarjeta de lector número 1768-59, a favor de
D. Pablo SHIH
domiciliado en Donoso Cortés nº 65
de profesión estudiante
Madrid, 20 de Julio de 1959
El Secretario general
VÁLIDA HASTA: 20 JUL. 1960

FIRMA DEL LECTOR.

TARJETA PERSONAL E INTRANSFERIBLE QUE SERÁ PRESENTADA A TODO FUNCIO-
NARIO DE LA BIBLIOTECA QUE LO SOLICITE.

▲▼▶史惟亮先後赴西班牙、德
　國、奧地利等國求學及工作。

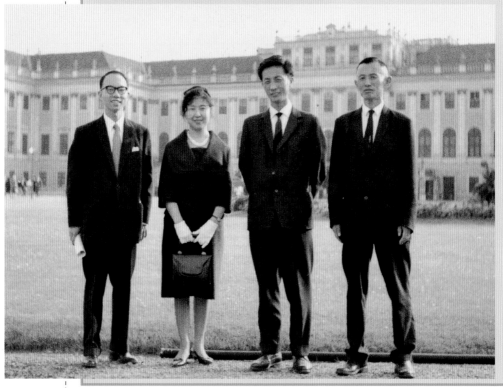

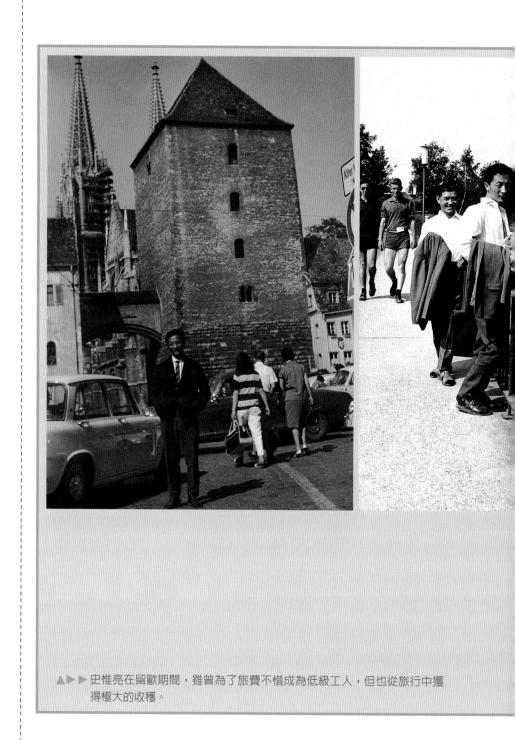

▲▶▶ 史惟亮在留歐期間，雖曾為了旅費不惜成為低級工人，但也從旅行中獲
得極大的收穫。

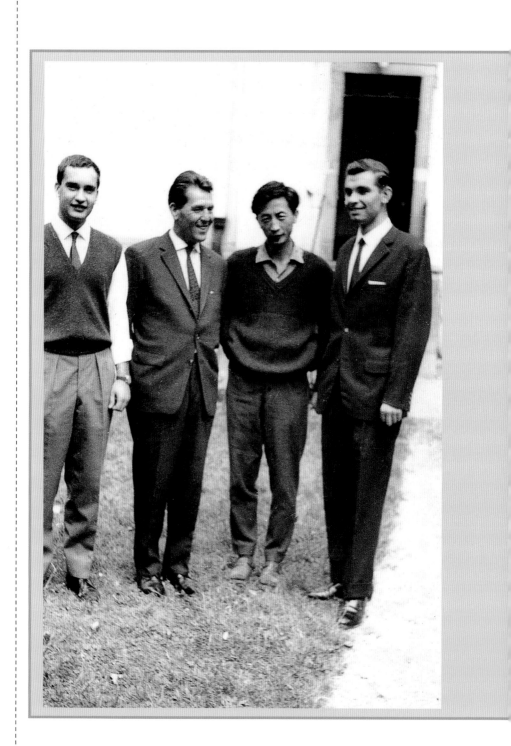

生命的樂章

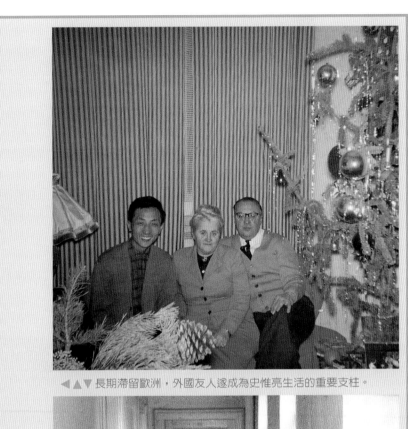

◀▲▼ 長期滯留歐洲，外國友人逐成為史惟亮生活的重要支柱。

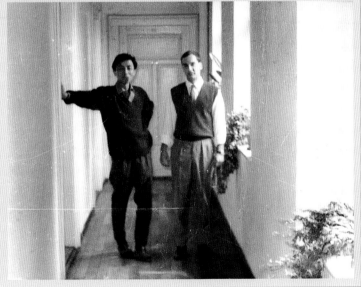

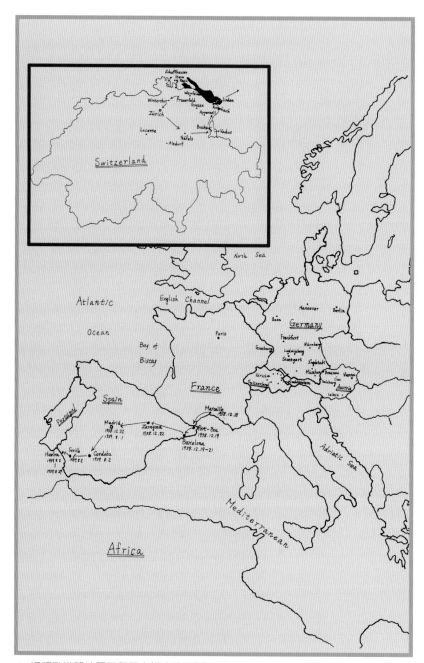

▲ 這張歐遊路線圖記載了史惟亮的行腳。

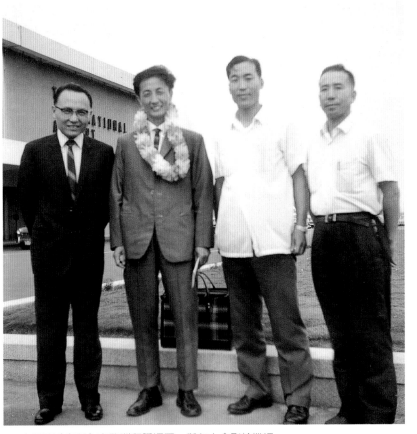

▲ 史惟亮（左二）自歐洲留學返國，與友人合影於機場。

出版。

　　一九六二年六月二十一日，《聯合報》刊載史惟亮自維也納投稿之〈維也納的音樂節〉一文，其中痛陳「我們需不需要有自己的音樂」，引起當時已自法歸國的音樂家許常惠先生以公開信〈我們需要有自己的音樂〉予以回應。[5] 一九六五年，史惟亮返國，遂與許氏成為民族音樂工作上最親密的夥伴。

註5：全文詳見許常惠，《中國音樂往哪裡去》，台北市，百科文化事業有限公司，1983年，頁55。

生命的樂章

民族音樂運動

【中國青年音樂圖書館的成立】

　　史惟亮回國後，在國立藝專（現國立台灣藝術大學）擔任專任講師，另外也在師範大學、文化學院（現私立文化大學）任教。在國外寫作、研究及遊歷的經驗，都使史惟亮深深地體會到，完備的音樂圖書館對教學、創作與研究的重要性。他沈痛地指出：「外國人音樂發展之快，主要是由於環境的建立，

▼ 對中國音樂的何去何從，史惟亮陷入沈思。

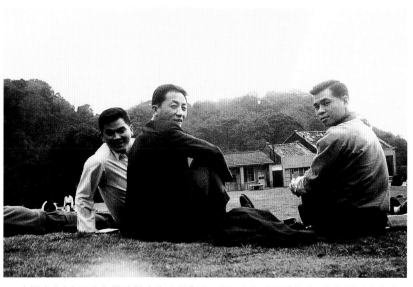

▲ 史惟亮（中）與文化學院學生也有輕鬆的一面，右為黃國倫先生，左為劉廷宏先生。

▲ 史惟亮（中）擁有豐富的寫作、研究與遊歷的經驗，頗受文化學院學生歡迎。

▲ 任教於文化學院時，與學生同遊陽明山。

受聘於師大任教之公文。

我們國內如果有了環境，像我這種學音樂創作的人，就根本不必要浪費生命於異鄉。」「王光祈的《中國音樂史》竟是在柏林圖書館中脫稿的！」為了寫一本巴爾托克的中文傳記，史惟亮跑到維也納的圖書館，發現了所有他需要的參考書籍、樂譜和唱片，國外圖書館完善的設備和收藏，讓求

註1：史惟亮，〈維也納音樂隨筆〉，《浮雲歌》，台北市，愛樂書店，1965年，頁172-173。

知若渴的史惟亮羨慕不已。

　　在德國聖言會華歐學社的贊助下，史惟亮募集了一些音樂的書籍資料，準備帶回台灣作為成立音樂圖書館之用。然而圖

▼ 史惟亮為籌辦中國青年音樂圖書館，曾求助於李煥。

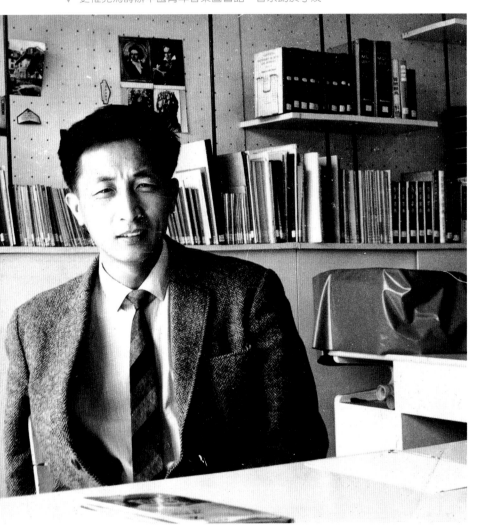

生命的樂章

▲ 史惟亮與幫助他募集音樂書籍資料的華歐學社負責人合影。

書館的地點和設備皆尚未有著落，於是史惟亮從西德寫了一封信給當時的中國青年反共救國團副主任李煥先生請求補助，據說當時救國團的經費也是處於困難的情況，且在李煥先生任內，對用錢尤為節省，然而史惟亮的熱忱實在太讓人感動了，李煥於是慷慨地撥出新台幣二十萬元作為開辦費，並指定以台北學苑的一間集會室作為場地，使中國青年音樂圖書館奠定了初步的規模。[2]

一九六五年，中國青年音樂圖書館正式成立，成為台灣第一個音樂學術圖書館，除了提供中西音樂的圖書、樂譜及唱片外，並舉辦各種學術推廣及研習活動。

【民歌採集如花綻放】

中國青年音樂圖書館成立後，除了為愛好音樂的人士提供參考的資料與研究的場所外，並且自一九六六年開始，以音樂圖書館為中心，開始了一系列的民歌採集活動。一九六六年一月，史惟亮、李哲洋及德人W. Spiegel博士到花蓮縣的阿美族部落，進行了第一次勘測性的原住民歌採集工作，為期五天，共採集了一百多首的原住民歌。[3] 之後圖書館又發起了幾次零星的採集，並且把採集結果發表於《藝專學報》和《草原雜誌》。

民歌採集運動本來就是當初成立圖書館的目標之一，最初的民歌採集也是以中國青年音樂圖書館為運作中心，不過由於贊助一部分圖書館成立經費的救國團認為，圖書館並非田野工

註2：姚舜，〈序〉，《一個音樂家的畫像》，台北市，幼獅文化事業公司，1978年，頁2。

註3：史惟亮，〈阿美民歌分析〉，《音樂學報》，第5期，1967年5月，頁17。

▼ 史惟亮（右一）在中國青年音樂圖書館內，看著學生們練琴。

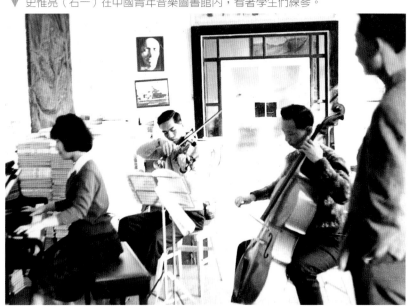

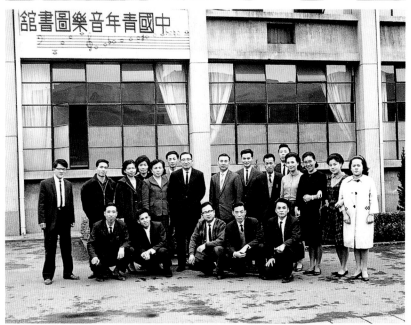

▲ 歷經多方奔走，史惟亮（後排左六）與友人終能看見中國青年音樂圖書館成立。

作的機構，經費用途不同，不得挪用。所以在一九六七年春天，史惟亮、許常惠、范寄韻及李玉成等人乃協商成立另一新機構，范寄韻與陳書中並捐出了新台幣二十萬元，成立「中國民族音樂研究中心」，發起大規模的民歌採集運動。[4]

一九六七年七月二十一日，採集運動正式開始。採集隊伍分為東、西兩隊。東隊成員有：史惟亮、葉國淦、林信來、顏文雄；西隊則包括：許常惠、徐松榮、呂錦明、蔡文玉、丘延亮。

【尋到珍寶陳達】

七月二十八日，採集隊伍中的西隊在恆春鎮大光里發現了六十二歲的民間說唱藝人陳達。採集隊伍回到台北會合，史惟亮看了採集日記、聽了錄音之後，甚為感動，像是發現「長年以來尋尋覓覓的珍寶」，迫不及待地獨自前往恆春訪問陳達。陳達的民謠說唱表現出來的質樸自然，在精神上和史惟亮小時候在家鄉營口聽過的那些小調戲曲隱約地相互呼應，他不禁驚嘆：「這來自心靈的聲音，簡直就是現代中國的遊唱詩人！他使我們看到了真正的自我，也看到了中國新音樂取之不竭的能源。」[5] 為了保存陳達的曲藝，一九七一年，史惟亮邀請陳達到台北錄音，並出版《民族樂手——陳達和他的歌》唱片及說明書一冊，使陳達獲得當時新台幣數千元的收入，也稍稍紓解了經濟困境。

註4：許常惠，〈現階段的民族音樂工作〉，《追尋民族音樂的根》，台北市，樂韻出版社，1987年，頁22。

註5：史惟亮，《民族樂手——陳達和他的歌》，台北市，希望出版社，1971年，頁3-5。

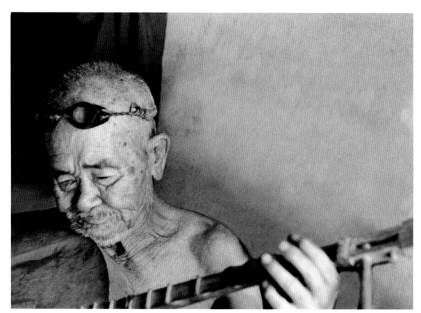

▲ 民間說唱藝人陳達的質樸自然，讓史惟亮大為讚賞。

【助德成立中國音樂中心】

一九六八年，史惟亮應波昂大學音樂研究所及波昂民族學院之聘，前往德國協助「中國音樂中心」的設立。這一個希望能促進中西文化交流的計畫，原本早在史惟亮留學德國時就要開始，但是史惟亮認為中國更需要這樣的一個中心，於是將部分基金用於中國青年音樂圖書館的設立，此一計畫也因此延緩了下來。後來在聖言會的捷克神父Zloch、瑞士神父Osteralder，還有《德國世界報》主筆石壁戈（Spiegle）的資助下，在波昂聖奧古斯丁（St. Augustin）聖言會總會所在地附近，成立了「中國音樂中心」，策劃了中國音樂史料文物展覽，在萊茵博物館展出中國樂器、平劇資料及臺灣原住民音樂等相關文物。

時代的共鳴

這幾位促進中西文化交流的有心人士都和中國有些許的淵源：Zloch曾在中國傳教，並曾經擔任聖言會外國學生宿舍管理；Osterwalder則是在波昂大學教授中文；石壁戈也曾到台灣採訪。

此外，精通德語的史惟亮也在聖奧古斯丁學院授課，還爲西德科隆「德國之聲」電台製作「星期日特別音樂節目」，有系統地介紹音樂家的生平和作品，部分的廣播稿，包括巴赫、貝多芬、韓德爾等，後來亦由史惟亮創辦的「希望出版社」出版成書。從書中的內容看得出來，整個節目內容是經過嚴謹的學術考證，但是使用的語言又相當的平易近人，很難想像這樣一個深入淺出的德國音樂節目，竟是由一個中國人所製作的。

【突破中國歌曲窠臼】

一九六六年，聲樂家劉塞雲女士自美返國。劉女士和史惟亮是師範學院前後期同學，亦曾一同參加中國青年反共抗俄聯合會藝工隊，她不但了解史惟亮的創作才華，並且和史惟亮一樣對中國音樂懷抱著崇高的理想，希望能恢復中國人的文化自信，演唱使中國人驕傲的歌曲。睽違十多年後再次晤面，深感歌唱所蘊含的民族意識和情感是其他音樂形式所不及，劉塞雲建議史惟亮透過歌樂的創作來建立民族音樂風格，但是在創作的形式、素材的應用及演唱的技巧上，則要能突破舊有中國歌曲的窠臼，使中國歌曲能成爲演唱節目的重要部分，而不僅是點綴而已，[6] 史惟亮乃應允以新的形式與語法試寫獨唱曲。

一九六七年十一月，史惟亮開始了他一生中最滿意的作品《琵琶行》的寫作。寫作過程十分順利，史惟亮在一九六八年一月完成了這首女聲獨唱、琵琶、長笛、打擊樂器所組成的室內樂曲，全長約十七分鐘；同年四月，他又將伴奏部分改編成

註6：劉塞雲，《史惟亮歌樂琵琶行研究》，台北市，藝友出版社，1987年，頁7。

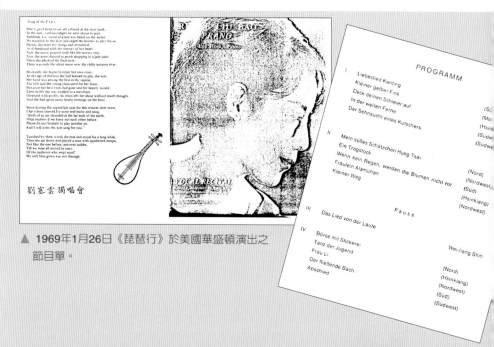

▲ 1969年1月26日《琵琶行》於美國華盛頓演出之
節目單。

▼ 1969年6月6日《琵琶行》於西德科隆演出之節目單。

▲ 劉塞雲女士是史惟亮在師範學院的前後期同學。

▲ 劉塞雲女士自美歸國，演唱了史惟亮的曲目。

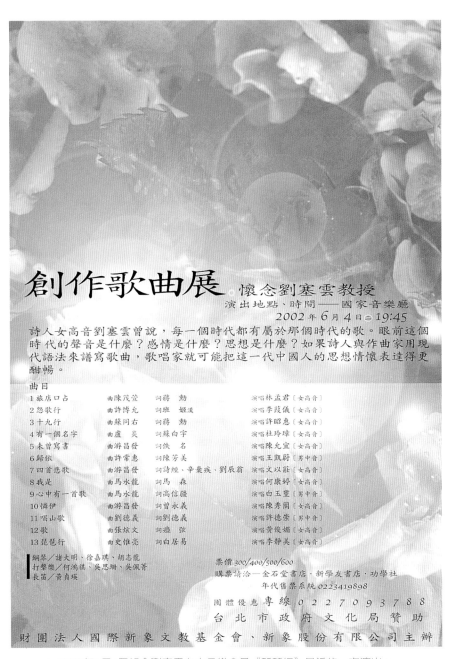

創作歌曲展 懷念劉塞雲教授

演出地點、時間——國家音樂廳
2002 年 6 月 4 日㈡ 19:45

詩人女高音劉塞雲曾說，每一個時代都有屬於那個時代的歌。眼前這個時代的聲音是什麼？感情是什麼？思想是什麼？如果詩人與作曲家用現代語法來譜寫歌曲，歌唱家就可能把這一代中國人的思想情懷表達得更酣暢。

曲目

	曲名	作曲	作詞	演唱	
1	旅店口占	曲陳茂萱	詞蔣 勳	演唱林孟君	[女高音]
2	怨歌行	曲許博允	詞班 婕漢	演唱李葭儀	[女高音]
3	十九行	曲蘇同右	詞蔣 勳	演唱許昭惠	[女高音]
4	有一個名字	曲盧 炎	詞蘇白宇	演唱杜玲璋	[女高音]
5	未曾寫書	曲游昌發	詞佚 名	演唱陳允宜	[女高音]
6	歸依	曲許常惠	詞陳芳美	演唱王凱蔚	[男中音]
7	四首悲歌	曲游昌發	詞詩經‧辛棄疾‧劉辰翁	演唱文以莊	[女高音]
8	我是	曲馬水龍	詞馬 森	演唱何康婷	[女高音]
9	心中有一首歌	曲馬水龍	詞高信疆	演唱白玉璽	[男中音]
10	憶伊	曲游昌發	詞曾永義	演唱陳秀閒	[女高音]
11	唱山歌	曲劉德義	詞劉德義	演唱許德崇	[男中音]
12	歌	曲張炫文	詞瘂 弦	演唱黃俊媚	[女高音]
13	琵琶行	曲史惟亮	詞白居易	演唱李靜美	[女高音]

鋼琴／諸大明、徐嘉琪、胡志龍
打擊樂／何鴻祺、吳思珊、吳佩菁
長笛／黃貞瑛

票價 300/400/500/600
購票請洽——金石堂書店‧新學友書店‧功學社
年代售票系統 0223419898

團體優惠專線 0227093788
台北市政府文化局贊助

財團法人國際新象文教基金會、新象股份有限公司主辦

▲ 2002年6月4日紀念劉塞雲女士音樂會是《琵琶行》最近的一次演出。

▲ 《琵琶行》於歐美演出成功之消息，被國內各大報章刊登。

管絃樂，仍加入傳統樂器琵琶；同年六月十日，《琵琶行》在台北國軍文藝活動中心首演，由當時的師範大學音樂系主任戴粹倫先生指揮，台灣省立交響樂團演出，劉塞雲女士擔任女聲獨唱。

生命的樂章

【民族風潮暫歇】

　　一九六八年，由於史惟亮與救國團意見分歧，加上人事及經費之困難，救國團停止了台北學苑場地的提供，圖書館和民族音樂研究中心只好遷到忠孝東路的一處違章建築；同年史惟亮赴德國波昂協助設立「中國音樂中心」，便由許常惠先生代理這兩項職務。一九六九年，史惟亮回國後，將圖書館和中心搬到他在四維路租的房子，並以俞大綱先生為名義上的發行人，另創「希望出版社」，把史惟亮在西德科隆「德國之聲」電台製作的介紹音樂家生平和作品的廣播稿，整理為音樂家小傳，希望藉著出版賺取一點盈餘，來補貼圖書館和民族音樂中心。然而史惟亮不擅經營，希望出版社的經銷並不成功，轟動一時的民族音樂運動只好暫時停歇。

▼ 與羅大愚及其他友人攝於1969年12月13日（蹲者為史惟亮）。

鞠躬盡瘁

【接下省交團長】

　　一九七三年二月，台灣省立交響樂團自台北遷往台中，史惟亮繼戴粹倫之後出任第四任團長。當時的省交可謂是百廢待

舉，樂團練習和辦公就在台中體育館看台的下面，但對一向儉樸的史惟亮來說，這簡陋的環境一點也不影響他滿腔的理想。他為省交規劃了四個發展方向：一是交響樂團中國化，二為推廣學術研究，三是要求音樂創作與演奏的藝術性，最後還要負起全國的音樂教育責任。因此，在擔任團長短短的一年內，史

▼ 1973年擔任省交團長，於巡迴演奏時攝於台東社教館（右為史惟亮，左一為指揮張大勝先生）。

時代的共鳴

史惟亮為加強省交研究部的陣容，延攬了郭芝苑、戴洪軒、沈錦堂、張炫文等人，並進行一些民族音樂學術報告與討論，包括史惟亮的〈論隋唐音樂精神〉、張炫文講〈歌仔戲裡的七字調〉、戴洪軒談〈和聲學在中國的絕路〉、郭芝苑講〈中國現代音樂的先驅─江文也〉、賴德和的〈崑曲在平劇中的地位〉及沈錦堂〈平劇的鑼鼓經〉等。

時代的共鳴

據賴德和回憶，一九七一年前後，他服完兵役回到母校藝專擔任助教，和史惟亮老師開始了不同於學生時代的課外接觸。那時正是民歌採集轟轟烈烈進行的時候，史老師也許察覺到賴德和對那些工作的興趣，有一次就把採集的音樂交給賴德和採譜。後來史惟亮到省交擔任團長，就對賴德和說，你不是喜歡作曲嗎？我是獨行俠，沒有班底，你就跟我來省交吧！對助教的行政工作不能感到精神上滿足的賴德和，於是便跟史惟亮到省交擔任研究部主任。之後雖然史惟亮離開省交，但仍然關心省交的發展，與賴德和每月固定在鐵路餐廳碰面，許多的計畫就在賴德和手中繼續完成。

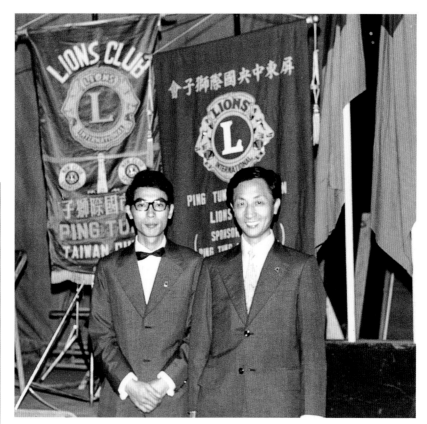

▲ 1973年於省交巡迴演奏時攝於屏東。

惟亮先是建立了交響樂團團長與指揮分職的現代化制度，然後創立「中國現代樂府」，定期演出國人的作品，鼓勵具有民族風格的創作。他擴大了省交的研究部，找了他在藝專教過的學生賴德和擔任研究部主任，成立平劇、歌仔戲、山地音樂資料小組，並且在作品發表會演出之前，舉行試驗性質的「預評會」，邀請音樂家、教授及音樂科系學生，在不宣布作者姓名的情況下演奏作品，然後坦率地互相交換意見，希望能藉此建

立音樂批評的制度。最後他並在台中光復國小及雙十國中首創音樂實驗班，在交響樂團的研究規劃下，安排合理而有系統的課程，採用兼顧民族性的教材，使音樂資賦優異的孩子在技巧的鑽研之外，還能獲得系統的音樂知識及完整的音樂概念，讓音樂專才教育能及早開始。

一九七三年七月三十一日，省交的中國現代樂府在台北市實踐堂舉行首次發表會「前奏與賦格」。九月底、十月初，中國現代樂府的第三次發表會，也是雲門舞集的首次公演，其中表演項目包括了林懷民以史惟亮的《絃樂四重奏》所編的新舞作《夏夜》。為了這次的演出，史惟亮、賴德和、沈錦堂以私人身分向省交預支了一筆錢，做為舞團演出的週轉金，史惟亮也特別在節目單中撰寫〈中國現代樂府結合雲門舞集〉一文，說

▼ 史惟亮在省交任內建樹頗多。

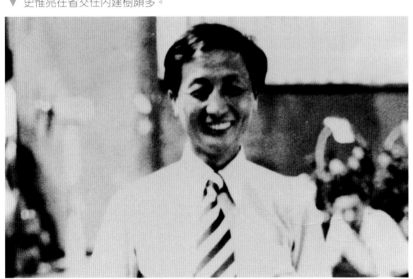

歷史的迴響

有關音樂實驗班的成立宗旨，史惟亮在台灣省政府教育廳交響樂團一九七五年的三十週年團慶特刊中說明如下：「培養專業音樂家，必須儘早開始完整的專業訓練。我國目前還沒有完善的音樂專才教育學制，僅有五專音樂科和大學音樂系，在國小及國中這一段可塑性最高的黃金時代，迄今沒有適當的專業學校來培養音樂資賦優異的兒童。一般有志於讓其子弟學音樂的家長，得從小聘請家庭教師施教，可是這種方式非但學費高，優良的師資難求，而且往往所學的都僅限於技巧的鑽研，不能獲得系統的音樂知識及完整的音樂概念。

實驗班成立的宗旨即在彌補此一學制上的缺失，在省交響樂團的研究計畫下，提供最佳的師資，安排合理而有系統的課程，同時兼顧民族性教材的採用，期以政府和社會的力量，發掘音樂資賦優異的兒童，培養觀念和技巧兼具的音樂幼苗。」

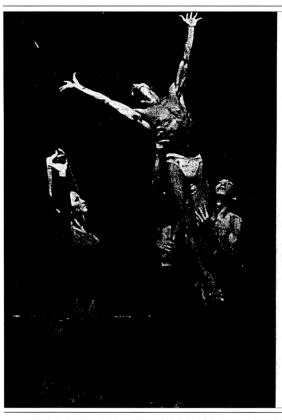

的唐詩裏，我們可以窺見隋唐歌舞生活動人的畫面，它不僅是表演，而且是生活的一部份。有歌有舞的時代，也就是國家民族富強而進取的時代。

青年舞蹈家林懷民，負笈美國，學會了洋人的現代舞，却要以再造「雲門」的豪情，選中國人寫的曲，由他（中國人）編舞，跳給中國人看。這個理想，和省交響樂團舉辦「中國現代樂府」的目標，正是志同道合。

中國人的「樂」和中國人的「舞」，就結合起來了。我們嚮往隋唐兩代創造樂舞生活的大氣魄、大手筆；同時為了創造一個有歌有舞的「現代中國」，我們更願意盡其在我！

▲ 史惟亮為雲門舞集首演節目單所寫的〈中國現代樂府結合雲門舞集〉一文。

明樂舞結合的理想。總算皇天不負苦心人，此次演出佳評如潮，使這一群藝術工作者更堅定了發展民族音樂的信心，也才有了「中國人作曲、中國人編舞、中國人舞給中國人看」的「雲門舞集」的誕生。

在省交期間，史惟亮仍一秉其公子擷詠所形容的處事態度「嚴肅、冷靜、耿直、一絲不苟」來處理團務，公私分明，每一筆開支都一一公布在佈告欄上，更不准團裡的人浮報出差費，

「中國現代「樂府」結合「雲門舞集」」

史惟亮

隨唐兩代，是中國樂舞結合發展的黃金時代，前代不曾有過，後代也未嘗再現。令人懷念不已的，是那兩代的中國人，以兼容並包的大氣魄，享受並創造了他們豐饒的樂舞生活。

這種仰之彌高的文化大國精神，具體表現在隋唐宮廷樂舞的內容上面：

從隋初所設的「七部樂」，其中充滿了異族的情調：西涼樂、安國樂、天竺樂、龜茲樂……都是胡樂，不是來自西域，便是來自北狄；扶南樂來自今天的泰國，高麗樂就是今天的韓國樂。隋唐宮廷音樂中，僅有一種「清樂」，算是「華夏正聲」，卻仍然雜有胡樂的影響。今天我們所摯愛著的「民族音樂」和「民族舞蹈」，正是一千多年前，這些胡樂番舞代代承傳演化變遷的結果。

隋唐兩代人另一個大手筆，是在勇敢的吸收之後，繼之以積極的消化和創造。唐玄宗改編了西涼樂中的「婆羅門曲」爲「霓裳羽衣曲」，是一個偉大的例證。漢化胡樂，是隋唐兩代人從未懷疑過的文化信心和文化成就。

「霓裳奏罷唱涼州，細袖斜翻翠帶愁」。「微月東南上戍樓，琵琶起舞錦纏頭」。從信手摘來

而受到「史惟亮克己也克人」之譏評。[1] 史惟亮和上級的關係也不佳，對直屬的省教育廳處處扞格使他不能發揮理想，常有微詞，有一次從教育廳開會回來，就對賴德和說他不要爲五斗米折腰了。[2] 游昌發先生在〈紀念史惟亮先生〉一文中說，史惟亮有一種不妥協的精神，在他服務的地方不知有多少人是怕他的守法，而當他發現無法實現理想時，他也會毫不戀棧地辭去職位。[3] 一九七四年一月，不願屈服於現實的史惟亮辭去省交

註1：陳成竹，〈印象〉，《一個音樂家的畫像》，台北市，幼獅文化事業公司，1978年，頁201；游昌發，〈一個中國讀書人的典型〉，《一個音樂家的畫像》，台北市，幼獅文化事業公司，1978年，頁106；計大偉先生口述，1990年2月13日，現代音樂協會「史惟亮的音樂世界」研討會。

註2：賴德和先生口述，2002年3月8日。

註3：游昌發，〈紀念史惟亮先生〉，《音樂藝術》，第7期，1978年6月。

註4：史惟亮逝世後，在追悼的輓聯上，竟還出現了「東北抗日，……台北鋤奸……」的字句。紀剛，〈史惟亮身後意願〉，《一個音樂家的畫像》，台北市，幼獅文化事業公司，1978年，頁69。

國立台灣藝術專科學校音樂科 63學年度第上學期專業術科授課時數分配表　10月63日年

▲ 史惟亮在國立藝專授課的時數表。

團長的職務，同年十月一日由鄧漢錦先生接任第五任團長。

　　一九七五年，史惟亮出任國立藝專音樂科主任，然而剛直的性格使他再次與行政工作格格不入，心情益加鬱悶。史惟亮的朋友崔玖說，史惟亮的個性不適合行政工作，亦無法適應

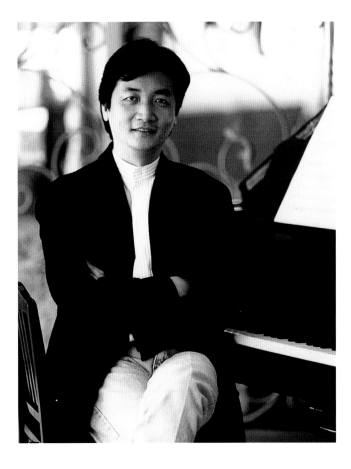

◀ 史惟亮的二公子史擷詠，在音樂上也有亮麗的表現。

時代的共鳴

史擷詠，史惟亮之子，為台灣近二十年來，從事跨領域及多元化創作的代表性人物。作品包含電影、電視、唱片、廣告、電玩軟體、教育類的兒童歌曲以及舞劇、歌舞劇等大型音樂作品。曾兩次獲得金馬獎最佳電影音樂獎，多次被提名於國內外相關之競賽，經常擔任國內各大比賽如金馬獎、金曲獎等評審職務。電影音樂《唐山過台灣》、《滾滾紅塵》、《青春無悔》、《阿爸的情人》、《絕地反擊》、《魔法阿媽》；電視配樂《大醫院小醫師》、《YOYO點點名》；多媒體音樂《三國風雲2》、《俠客列傳》、《石器時代II》、《U-BOAT〈驚異潛航〉3D立體影片》等，都是他的作品。

環境，然而史惟亮的兒子史擷詠認為：那是不公平的，只能說某些人不能適應父親嚴正的要求。[4]

【繆思眷顧，創作泉湧】

一九七三年十一月，四十八歲的史惟亮完成了他最滿意的文字著作《音樂向歷史求證》。此時的史惟亮在創作和思想上均漸臻成熟高峰。次年，史惟亮完成了《奇冤報》，並再度

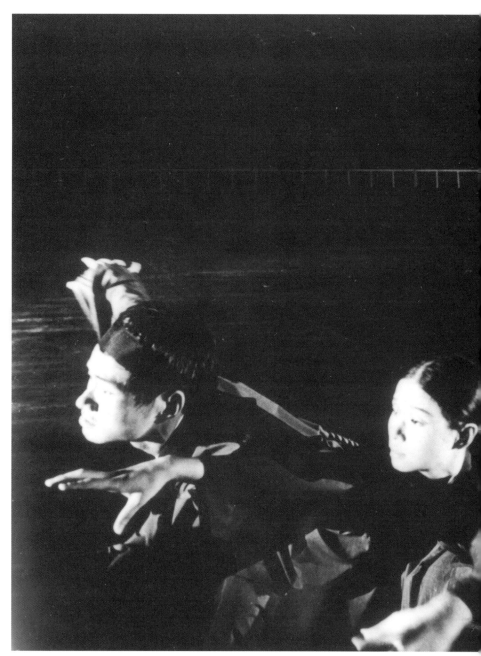

▲ 郭英聲於1974年為《奇冤報》所拍的演出劇照。

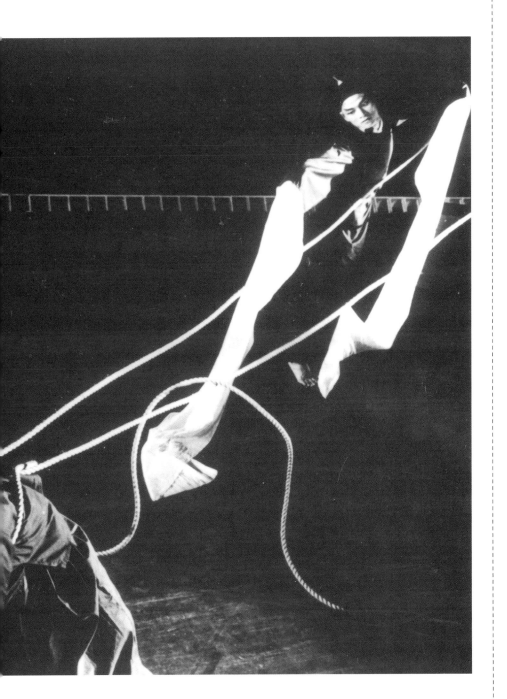

五、寒食

編舞：林懷民

音樂：許博允根據羅硯的時所作的「寒食」

首演：民國六十三年五月台北中山堂「中國藝術歌曲之夜」

拖負着他退隱的原則，介之推遭遇到火焚山林與晉文公殷般呼喚的考驗；情感與理智的推擠糾結於懷抱原則而死的悲劇。

舞者：林懷民

六、八家將

編舞：何惠楨編作、林懷民指導

音樂：陳建台的《食景明小協奏曲》

面具製作：林征世

服裝：傳統服飾

「八家將」，又名「什家將」，以人員編制眾多而別名不可考。相傳八家將是城隍、驅邪的祭儀舞蹈，舞的來源已屬。民間據此傳說編作祭神。表演時，刑具擔挑負者領引出文差、武差、柳將軍、甘將軍、范將軍、謝將軍、洪大神、黃大神、全大神、帆大神以及文判、武判等人，手執刑具、輪流起舞。

「八家將」的扮相深受神像、平劇與地方戲的影響，動作揉合了拳術與地方戲的台步，含有即興成份。民間篤信，表演的優劣，決定於神明附身與否。信徒扮演前，先拜神再勾臉；舞動時，腳踩「七星」，以防中邪。

雲門舞者根據搜集的素材，編作此舞，為避免觀眾久候，以面具藝代勾劃臉譜，節省換裝的時間。

此舞搜集整理嘉義北嶽宮什家將堂、北勢尾聖義堂特別演出，雲保藏、張文華先生盡力協助，隍義堂惠借服裝道具，郭英聲、謝春德先生攝製紀錄影片，在此深致謝意。

舞者：全體團員

休息十五分鐘

2

▲ ► ▼ 雲門舞集1974年為中國現代樂府演出史惟亮《奇冤報》之節目單。

邀請林懷民為現代樂府編曲、演出，同年十一月在台北市中山堂首演。這一年，史惟亮也開始想要創作一齣中國傳統題材的兒童歌舞劇，而在一九七五年二月動筆為雲門舞集的兒童歌舞劇《小鼓手》寫作配樂。史惟亮根據作家何林墾所寫的小鼓手嚮往屈原與賽龍舟的童話故事，以鋼琴、長笛、打擊樂器、加上獨唱和男女合唱，僅僅花了三個月就完成全曲。一九七六年

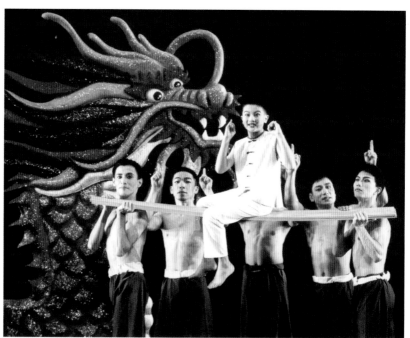

◀1998年雲門舞集二十五週年特別公演節目單封面。

▲ 雲門舞集二十五週年特別公演演出《小鼓手》。這是《小鼓手》第三十次的演出。（謝安／攝影）

▲ 當年觀看《小鼓手》的小觀眾熱情地鼓掌。（謝哮良／攝影）

三月，由雲門舞集與大鵬劇校合作，首演於台北市國立台灣藝
術館。

　　一九七六年七月二十四日，史惟亮因疑似肺癌住進榮民總
醫院。之前就咳得相當厲害的他，由賴德和陪同到醫院檢查，
路上他似有預感地對賴德和說：「我母親也是五十歲的時候離
開人世的……這個時節東北都開著迎春花……」檢查當天，醫
生囑咐應立即住院，史惟亮心知病情嚴重，叮囑賴德和暫時不
要告訴妻子，先通知林懷民到醫院來照料。住院期間他仍繼續
工作，完成了舞台劇《嚴子與妻》的配樂，並計畫構想多年的
歌劇《輓歌郎》——一齣綜合「白蛇傳」、「王魁負桂英」與

▲ 陳秋盛先生（左三）、游昌發先生（左四）與史惟亮友人，在追思彌撒後，合影於史惟亮墓前。

註5：1976年11月18日史惟亮病中手書。紀剛，〈未完成的歌劇〉，《一個音樂家的畫像》，台北市，幼獅文化事業公司，1978年，頁58。

註6：戴金泉先生口述，2002年5月18日；許常惠，〈痛失民族音樂的伙伴——憶史惟亮〉，《追尋民族音樂的根》，台北市，樂韻出版社，1987年，頁148。

「莊周夢蝶」的歌劇。史惟亮視此劇為其人生的結論[5]，然而僅完成頭尾約六分之二時，史惟亮已無法繼續。臨終前三天，在史惟亮之後接任藝專音樂科主任的戴金泉與許常惠、王建柱同往榮總探視史惟亮。以呼吸器維持生命但意識仍然清醒的史惟亮無法言語，於是許常惠就請他用點頭的方式，對他一心掛念的音樂圖書館和民族音樂中心表示處理的意見。[6] 一九七七年二月十四日下午三時五十分，史惟亮不敵病魔，因肺癌過世於榮總，享年五十二歲，遺體葬於台北大直。

歷史的豐沛灌溉

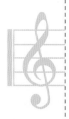

對音樂的狂熱

▲ 史惟亮彈奏鋼琴的神態。

靈感的律動

【空視小我，執著大我】

背負了「先天下之憂而憂」的沉重責任感，使史惟亮的人生觀充滿了理想色彩，性格上則耿直嚴正，嫉惡如仇，自我要求甚高，堅忍刻苦，幾乎完全忽視現實的生活。

早年在東北公論社時，史惟亮就顯現出與眾不同的刻苦能耐。東北冬日氣候嚴寒，但據紀剛先生所言，他仍每日必用冰水洗腳。[1] 地下工作「有今天不一定有明天」的精神生活，也鑄成他堅忍壓抑的性格，更使他提前體會「生命無常」的超然意義。史惟亮曾自言他二十歲時，在「五二三事件」當中，以「一死以成一快」的勇氣面對了獄中酷刑[2]，此後就把以後的日子視為上帝多餘的恩賜，更加不願過逸樂的生活。學生到他的住處找他，發現熾

註1：張一正，〈懷念惟亮〉，《一個音樂家的畫像》，台北市，幼獅文化事業公司，1978年，頁112。

註2：史惟亮，〈憂患之言〉，《一個音樂家的畫像》，台北市，幼獅文化事業公司，1978年，頁11。

熱難當的屋子裡連電扇也沒有，冰箱裡則只有一個貯放已久的橘子。[3] 他將《嚴子與妻》配樂所得全部送給參與配音製作的人，還自掏腰包給他的孩子買票。[4] 他在圖書館放了一架鋼琴，收取小額會費以供有興趣的人練琴，而他自己的子女練琴，也是照常收費並未寬貸。[5] 請朋友或團員吃飯，頂多是陽春麵配滷蛋、豆干。物慾淡泊，待己從嚴，生活刻苦，工作透支，這就是史惟亮，即使他去世多年，這些印象卻仍留在認識他的人心中。

註3：游昌發，〈一個中國讀書人的典型〉，《一個音樂家的畫像》，台北市，幼獅文化事業公司，1978年，頁105。原載於1977年3月25日《中華日報》；陳建華先生口述，1990年2月13日，中國現代音樂協會「史惟亮的音樂世界」研討會。

註4：林懷民，〈懷念史惟亮老師〉，《一個音樂家的畫像》，台北市，幼獅文化事業公司，1978年，頁106。原載於1977年3月5、6日《中國日報》；張曉風，〈大音〉，《一個音樂家的畫像》，台北市，幼獅文化事業公司，1978年，頁78。原載於1977年2月15日《聯合報》。

▲ 史惟亮難得的寫意之照（攝於陽明山）。

對於理想的追求，他更是義無反顧且毫不妥協的。他所自信秉持的是他所謂的「生之驕傲」[6]，在他心目中，為國家民族貢獻生命的重要性遠遠超過現實生活。他生前最推崇席勒（Johann Friedrich von Schiller）、哥倫布（Christopher Columbus）、貝多芬（Ludwig van Beethoven, 1770~1827）及巴爾托克（Béla Bartók, 1881~1945）。巴爾托克是史惟亮心目中偉大的愛國者和音樂

家；貝多芬對生命痛苦的勇敢抵抗，則在史惟亮低潮時候給他最大的安慰和鼓舞；哥倫布為理想而獻身，是史惟亮的榜樣；而德國詩人席勒在《威廉泰爾》中所揭露的自由與民族思想，更深深地打動了史惟亮的心，因而在《一個中國人在歐洲》書中，三度引用了席勒的名言：「愛死，勝於奴役中生存」。[7]

堅持著自己的理想和原則，不浪費時間和精神在物質的追求，都使史惟亮顯得嚴肅，即便是對自己的孩子也不例外。留歐歸國後，他與妻兒處於分居狀態，和孩子們並不親密。離開省交後，史惟亮仍然固定每個月與賴德和在鐵路餐廳見面，關心他任內時所規劃之事務的後續發展，史惟亮次子史擷詠則常到他們見面的地方向父親拿生活費。本來話就不多的他，和學生談音樂，和自己的孩子反而不知道該說什麼才好，見到擷詠，只說「頭髮太長了，剪一剪……」[8]

回憶和父親最後一段相處的時間，史擷詠如此描述和父親之間的關係：

「父親開始過與病魔掙扎的最後半年了，在這半年中我和父親的感情開始打破以前的冷漠狀態，父親會和我長時間的交談，會和我在醫院四周散步，由我推著輪椅到處去看看，這在別的孩子和父親之間可能是件很普通的事，但在我和我父親之間，卻是一項令我興奮的突破。[9]」

然而，史惟亮雖嚴肅卻非嚴厲，他的談吐爾雅溫柔而肯切，作曲的時候，據賴德和先生透露，他會把門窗都關起來，脫掉衣服，桌上擺上一堆的零食；雖然他熱中思考和研究，但

註5：陳康順，〈悼念民族音樂家史惟亮教授〉，《一個音樂家的畫像》，台北市，幼獅文化事業公司，1978年，頁87。原載於1977年3月13日《中國時報》。

註6：史惟亮，〈因緣〉，《一個音樂家的畫像》，台北市，幼獅文化事業公司，1978年，頁23。

註7：史惟亮，《一個中國人在歐洲》，台北市，大林出版社，1984年，頁30、93、128、181、215。

註8：賴德和口述，2002年3月8日。

註9：史擷詠，〈追思〉，《榜樣》，台北市，史惟亮紀念音樂圖書館，1978年，頁55。

悟人生如夢的道理，斷絕塵緣遁入空門。在病中手書，他對紀剛說：這部歌劇「有些灰色，但這卻是弟之人生觀也。」[15] 就個人來說，他「是一個悲觀的人，灰色的腳色；但對於人類的前程，卻不曾有一秒鐘是悲觀的。」[16]

【以音樂完成愛國之志】

青少年時期的史惟亮，在偽滿統治之下，強烈的感受到亡國的悲哀，而成為一個激烈的愛國主義者。「反抗的情緒，時時刻刻燃燒著我的內心……」[17]，即使是抗戰勝利後，他的愛國情緒仍未曾熄滅，民族主義成為他一生奉行不渝的理想。

在他「不完整而可以公開的日記片段」——《一個中國人在歐洲》中，清楚地描繪出史惟亮這份孤臣孽子般的心情：

「李後主是亡國之君，被一些人譏為頹廢之流，然而他的詞出自真摯的情感，懷著迫切的不甘於臣虜生活的願望，那力量是永恆無盡的，它支持著我們的奮鬥，安慰了我們的受苦，發洩了我們的鄉愁……。」[18]

由於這種感同身受的移情作用，史惟亮對李後主（李煜）的詞相當喜愛，當他旅遊柏林而湧現無限鄉愁時，不禁嘆道「故國夢重歸，覺來淚雙垂」。儘管他津津樂道於唐朝文化上兼容並治的成就，但他卻在寫作聲樂作品時，大量選用宋詞，這除了音樂方面的考慮外，情感的認同可能也是一個重要因素。

為實踐對國家民族的熱情，青少年時的史惟亮參加抗日地下組織，之後的求學與留學時期則以民族音樂文化為努力目

註15：紀剛，1977年11月18日病中手書，〈未完成的歌劇〉，《一個音樂家的畫像》，台北市，幼獅文化事業公司，1978年，頁58。

註16：史惟亮，〈悲觀中的樂觀〉，《一個音樂家的畫像》，台北市，幼獅文化事業公司，1978年，頁166。

註17：楚戈，〈史惟亮絃樂四重奏〉，《一個音樂家的畫像》，台北市，幼獅文化事業公司，1978年，頁179。原載於《幼獅文藝》174期。

註18：史惟亮，《一個中國人在歐洲》，台北市，大林出版社，1984年，頁137。

標，回國後更致力推動各項研究、創作及教育機構與活動。紀剛先生說：「史惟亮是以音樂完成他愛國的志業，以文化作為戰爭的另一方式。」當可作為史惟亮畢生努力之最佳註腳。

▲ 史惟亮抗戰的同志、生前之摯友紀剛先生與筆者合照（1989年）。

【從歷史中知興替】

　　史惟亮對民族音樂捍衛與發揚所持之態度，除了受到他本身的愛國精神影響以外，更源自於他對古今中外歷史的理性檢討與批判。青年時期的史惟亮早先是就讀東北大學歷史系，後來雖然轉讀音樂，但畢其一生從未脫離歷史的思考。史惟亮並非是一個崇古的守舊派，相反地，他厭惡盲目的崇拜。他說：

「不是所有舊傳統都是好的，音樂的歷史評價會隨著時代思潮而變遷，然而從歷史的研究中獲得教訓是不變的真理。」[19] 在他的著述中，他曾多次不厭其煩地以古今音樂歷史的因果關係、中外音樂發展的相互比較，來說明他所信仰的歷史定律。

在他自己最滿意的文字著作《音樂向歷史求證》中，他就以巴赫固然為複音音樂之集大成者，卻不是複音音樂的創始人；魏良輔不是崑腔的創始者，卻是崑腔集大成者；貝多芬在古典派雖居重要地位，然而絕非他個人便可創造全部古典派的風格等作為例子，一再地強調文化成就是長時間的累積，是數世代努力所成，非一蹴可幾、一人可成。

此外，他也認為一切音樂形式、風格之命運，必然有如人之生老病死，是盛極而衰的。外國的古典派如此、浪漫派如此；中國的諸宮調、纏達、散曲乃至於元雜劇氣數之盡，皆是歷史與社會演變過程中，藝術生生不息，新陳代謝的必然結果。

而既然隨著時代變遷，有些藝術必定會遭到淘汰的命運，取而代之的是新的藝術在歷史的舞台上嶄露頭角，史惟亮在《浮雲歌》中，曾用前浪與後浪來比喻，這新風格、新形式與舊風格、舊形式，其實是分不開的整體。何以為證？

關心歷史的史惟亮不空口說白話：復興古希臘的悲劇，卻展開歌劇的新生命；巴赫十九世紀之光

心靈的音符

對史惟亮的音樂思想和歷史觀有興趣的讀者，可以參閱他的以下著作：
1. 《新音樂》，台北市，愛樂書店，1965年。
2. 《浮雲歌》，台北市，愛樂書店，1965年。
3. 《論民歌》，台北市，幼獅文化事業公司，1967年。
4. 《音樂向歷史求證》，台北市，中華書局，1974年。

彩重現；十二音音樂取代了後期浪漫，但新古典主義卻繼之再
度興起；唐代文學復古運動卻成就了新的意義；對史惟亮來
說，這些都是舊傳統與新生命間替代與衍生的循環法則的證
明。

　　然而，不論時代如何變遷，新生命即使取代了舊傳統，並
不代表舊傳統之不足爲惜。史惟亮認爲西方音樂歷史的發展可
分爲三個途徑，一是傳統的發展與擴大（如辛德密特〔Paul

▲ 史惟亮認真、專注的授課神情。

Hindemith, 1895~1963〕對複音傳統之繼承），二爲傳統的驟變
（如荀貝格〔Arnold Schönberg, 1874~1951〕發展的十二音理
論），三則爲傳統精神的復古（如奧福〔Carl Orff, 1895~1982〕

註19：史惟亮，《浮雲
歌》，台北市，愛
樂書店，1965
年，頁25。

的歌劇）。此三者皆脫離不了傳統，即使是荀貝格，也是長久在傳統中探索而走出來的，因此傳統是不該也不可能廢棄的；尤其是在中國傳統的根本已發生動搖的特殊情況下，傳統的捍衛愈形重要。

從歷史的角度出發，史惟亮對他所處的時代文化提出種種批判。他認為中國自從民國以來，陷入音樂史上最混亂、矛盾的時期：外族音樂流入最多，接觸、認識中國音樂傳統最少，最無音樂信心，學習、創造力最幼稚、薄弱。史惟亮認為外族

註20：史惟亮，《論民歌》，台北市，幼獅文化事業公司，1967年，頁31；《音樂向歷史求證》，台北市，中華書局，1974年，頁54。

註21：史惟亮，《音樂向歷史求證》，台北市，中華書局，1974年，頁11。

▲ 把握每個場合，史惟亮提出自己對音樂的看法。

音樂大量流入並不可懼，學習外國音樂也並不可恥，可憐的是中國人對自己的音樂毫無所知，「有良田千畝而不自知，終日靠行乞度日」，「捧著金飯碗討飯吃」。[20] 由於這種對傳統的愚

昧無知，以致許多人不是成為固執傳統的井底之蛙，就是亦步亦趨的學習西洋音樂，盲目追逐西方文明的皮毛。中國人鄙視自己的文化，在音樂上失去了自信心，沒有人由衷地愛慕自己的傳統音樂，一方面否定自己的民族情感，另一方面對外國的東西也缺乏冷靜觀察與批評的智慧，醉心於技術的追求，卻很少在西方歷史的發展中獲得教訓，於是中國成為外國文化的殖民地，捨己從人者多而消化吸收者少，因襲多於創造，讓史惟亮感慨地問起：「音樂的中國人，你在哪裡？」[21]

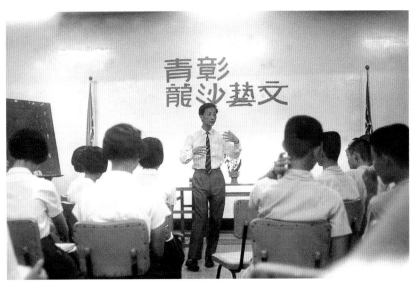

▲ 史惟亮對年輕學子有很深的期許。

　　史惟亮坐而言起而行，批判之外，他一方面整理文化財，有計畫的改善民族音樂的研究環境，另一方面他也將畢生由歷史觀點出發所探討的心得，寫成了《音樂向歷史求證》一書。

這本書可謂是史惟亮的音樂尋根之旅,在序論〈中國音樂的昨天〉中,史惟亮說:「寫作此書的目的,是要在觀念上恢復自我、認識自我。」而這個自我,除了史惟亮的小我之外,更重要的應該還是中華民族這個大我。

史惟亮知道,無論就音樂大勢或歷史的法則而言,傳統之變化更新是不可避免的。它可以改變、可以接受外來的影響,但他強調這些改變必須是自覺的、有選擇性的改變,思考因素多於技術層面的,文化創造多於文明模仿的。史惟亮以中國的五四文學運動為例,他說:「使用外國的語法並不足為懼,只要在靈魂上不受驅使,仍然保持中國人的思想精神,那麼這樣

▼ 史惟亮(左)於1973年12月擔任省交團長,巡迴演奏時攝於台東。

註22:史惟亮,《浮雲歌》,台北市,愛樂書店,1965年,頁30。

註23:楚戈,〈史惟亮絃樂四重奏〉,《一個音樂家的畫像》,台北市,幼獅文化事業公司,1978年,頁180-181。

的變化便可以使我們的音樂生命更加豐富，表現的方式更加自由而多樣。」[22]

最重要的是，任何改革，若沒有歷史的根據，總是徒勞無功甚且有害的，因此，音樂家們應該要重視自己的音樂歷史，並且用科學的方式冷靜地研究、整理、分析並作比較，即使要廢棄傳統，也應充分了解它，才不是無知的。而使史惟亮在台灣的六十年代音樂家中與眾不同的，正是這種強調理性研究分析的態度。

【由單一走向多元】

如果《音樂向歷史求證》代表史惟亮對中國民族音樂命運的內省與探討，那麼《新音樂》可以說是他對民族音樂與世界音樂關係之闡明。對史惟亮而言，這兩種思想是同樣重要的一體兩面。史惟亮自承他早期的創作思想是屬於「絕對的民族主義」，但後來逐漸朝向世界性的理想發展。他曾在一次談話中，對這段演變的過程，做了深刻的剖析：

「我是先有了一貫的宗旨，然後把我所學的歸繫到我這一貫的宗旨上來。多少年來，我一直是追求民族的精神、民族的風格和民族的形式，儘管留歐的那一階段在技巧上也受了一點他們的影響，但基本精神依然是中國的。……不過，……現在唯一有點不同的是，我已把我的想法擴大了，從國界向外擴大，比較起來，過去不免狹隘一些。在我看來，現代精神和傳統材料，都可以爲作曲者所統合起來……。」[23]

從民族性的堅持到放眼世界，這個轉變有一方面是來自史惟亮對民族性及世界性的體認。在歐洲多年，史惟亮於求學之外也多所遊歷，觀察歐洲各國，他深深感到民族性之難以抹滅。他認為音樂永遠逃避不掉民族性，一個民族的音樂永遠不可能代表全世界各不同民族的思想情感。除非中國人在感情上、生活習慣上完全西化，否則中國人必定需要自己的音樂。[24]

　　然而，儘管東西方的音樂在本質上有許多差異，史惟亮也

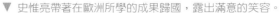

▼ 史惟亮帶著在歐洲所學的成果歸國，露出滿意的笑容。

體認到它們的距離正在縮短，文化的交融已不可避免。此一交融是必然的，但也是自然的，應該是以民族性為基礎，以天下一家為理想緩緩進行的，而不應以文化殖民的方式進行。

在這文化交融、朝向世界一家發展的趨勢中，民族音樂將何以自處？在《新音樂》後記中，他說：

「當我們自近百年西方音樂的多彩迷宮走出來看它時，我們會發現那原是萬流匯集、汪洋一片的大海，民族音樂是多少條大大小小的河川，他們最後終將匯海同流，而且彼此互相衝擊、消長、融匯，向著一個永恆的方向流下去，而大海便是世界音樂，它來自民族音樂，又反過去哺養民族音樂。」

「沒有民族音樂的國家，是永遠無力挺向世界音樂的海洋的」，因此，史惟亮力主世界音樂不僅需要保持傳統，更要創新傳統；不僅需要恢復自我的音樂，更需要有世界理想的音樂，這是史惟亮所稱在音樂上「齊家治國平天下」的王道思想。[25]

從另一方面看來，史惟亮這一段由民族主義走向世界理想的心路歷程，事實上也來自二十世紀匈牙利作曲家巴爾托克的啟示。從史惟亮的著作當中也可以發現，他在巴爾托克身上找到一個和他理想與人生觀相近的靈魂、超越時空的知音。在他寫的巴爾托克傳中，他一開始就引用了數段文字來突顯巴爾托克精神之所在：

「我將在任何時空中，以任何方式為一個目標而永遠鞠躬盡瘁。為我的匈牙利故國。」（巴爾托克一九〇三年致母函）

註24：史惟亮，《浮雲歌》，台北市，愛樂書店，1965年，頁10、99-100。

註25：史惟亮，《新音樂》，台北市，愛樂書店，1965年，頁69。

「我主要的理想——自我以作曲家立場所發現者——乃是各民族間大同的理想，乃是戰爭與不睦所不能摧毀的四海之內皆兄弟的友誼，我將盡其在我，用我的音樂求其實現。……」（巴爾托克一九三一年致羅馬尼亞人類學者Octavian Beu函）

「第一段話出自一個年輕的理想主義者，第二段話出自同一個人——在巴爾托克智慧成熟的時代。呈現於期間的是一個生命，充滿了奮鬥、失望、窮困、孤立，最後是自其心愛的故國向外逃亡，結局則以貧窮、孤獨、死於異鄉收尾。在這整個時間內，那靈魂是未曾沮喪的，是驕傲的、堅強的，並忠實於其信念。巴爾托克實踐其信念至其一息尚存，對世俗及死亡從無懼慮。」（匈牙利指揮家Fricsay著《論莫札特及巴爾托克》）

「巴爾托克所做的誓諾，從非徒託空言……而這兩個誓諾有更多的相輔而不相斥。自國家的理想導向一個自然的人群進化，向世界大同的理想邁進。」（匈牙利音樂家Szabolcsi著《巴爾托克的生活》）

「巴爾托克終其一生為一個悲觀主義者，但同時為一個理想主義者，他對未來具有信心，一如法國大革命時期的仁人志士。」（德國音樂批評家Stuckenschmid著《新音樂的創造者》）

從這幾段巴爾托克的書信和學者音樂家對巴爾托克的描述可以看出，從一個年輕的理想主義者，為了祖國，可以在任何時空中以任何方式永遠鞠躬盡瘁，到一個智慧成熟的時代，以音樂作為實現理想的方式；一個經歷奮鬥、失望、窮困、孤立，但是驕傲的、堅強的，並忠實於其信念的靈魂，對世俗及

死亡從無懼慮；終其一生為一個悲觀主義者，但同時為一個理想主義者；這些不也正是史惟亮一生對自己的期許和信念嗎？

在《浮雲歌》中，史惟亮說：「我敬仰這位匈牙利的大師，不僅是由於他的音樂是那麼接近中國人的心靈，更因為他有我們中國所標榜的氣節之士的行為、思想。」「匈牙利人掙脫音樂上的外國枷鎖，進而建立其自己民族的音樂，是中國人最好的歷史教訓，巴爾托克懷著這一個王道思想，因之他能首先擺脫外國音樂的奴役，繼之把匈牙利音樂呈獻為世界音樂。」「我們今天不僅需要技術，更需要理想和思想，而巴爾托克是中國音樂家一個很好的模範。」史惟亮並且讚美巴爾托克「不是狹義的民族主義者」，「也不是荒唐的世界主義者」，而是「中國齊家治國平天下的理想在音樂上的實踐」。而這也就是史惟亮對民族音樂與世界音樂之最終理想。

一個悲觀而不屈服的靈魂，驕傲而不妥協的生命；由年輕的愛國主義者，到一個智慧成熟的、治國平天下的王道思想與世界和平信仰的信徒，稱巴爾托克為史惟亮精神上所追隨的導師，絕不為過。因此，在《新音樂》書中，史惟亮所提出來的幾個巴爾托克創作的基本概念，包括：「把東方和西方結合起來加以創造」，以及「研究民間音樂，以民間音樂作為創作的泉源（而非創作的花彩），加以新的技巧使其在不失原本性格的條件下現代化，保存了民族性而不侷限於民族性的強調」，不僅是學術上的看法，也是史惟亮深有同感的。因此，如何結合東方西方、傳統現代，成為他一生中探索的課題；民

歌、戲曲、現代音樂的精神，則成為他創作的基本方向。而巴爾托克研究民族音樂，「使匈牙利人在音樂上發現自我，在一九二○年以後擺脫德國音樂的枷鎖，重新根植於其本國鄉土之內，更以世界的胸襟創造了匈牙利的新音樂」的歷程，也成為日後史惟亮從事民歌採集運動的動機和終極目標。

【為天才找一個家】

　　史惟亮知道他對民族音樂發展的理想，是不可能藉一人之手或一段時間就得以速成的，而是需要好幾個世代的努力。他認為「中國音樂家之所以比外國人質差格低，並非天資低劣，實由於環境教育的戕害。因此改善音樂環境和改革音樂教育誠為我們當前急務。」因此，「在目前的中國，我覺得做一個音樂教育者比做一個音樂家更有意義。」[26]

　　史惟亮認為當時的環境不論是在特殊專才教育、一般學校教育，乃至於社會音樂環境，都亟待改進。在社會環境方面，他說：「廣義的老師便是環境，沒有環境就談不到天才的產生，沒有肥料的土壤，怎麼希望在它上面開花結果？然而，在台灣，我們一年也聽不到幾場像歐洲一般水準的音樂會，我們沒有能與歐洲水準相銜接的技術，我們沒有傳播知識最重要的書籍，沒有音樂出版，沒有音樂圖書館，即使培養了傑出的人才，卻因為沒有足夠的學習環境可以滿足他的求知慾，於是很多人矛盾地長久留在外國，覺得一回去便無法再進步了。」

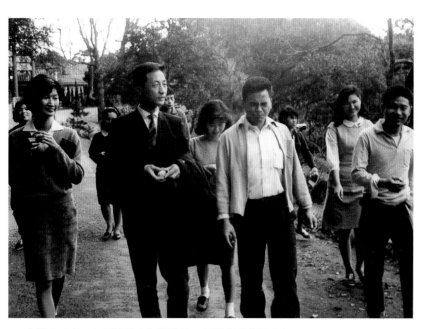

▲ 史惟亮（左二）任教於文化學院時，與學生同遊陽明山。

「我們需要一座可以使音樂家們進步的圖書館，需要大量的音
樂知識叢書，更需要社會音樂活動的環境、樂隊、合唱團、音
樂會、報紙上的音樂專欄。」[27]

　　在一般學校教育上面，史惟亮發現五、六十年代的台灣
「只有升學環境而沒有音樂環境」。特別嚴重的是課程的問題：
「在中小學音樂課程裡，孩子們已不復能聽到民族的聲音」，
「學校的音樂教育不應停滯在唱唱歌的時代，而應該參考外國
的教材教法（例如奧福教學法），取其精神配合我國兒童的身
心狀態，請有經驗的音樂教師研討出較爲適合的教法；並且集

註26：史惟亮，《浮雲
　　　歌》，台北市，愛
　　　樂書店，1965
　　　年，頁25；《一
　　　個中國人在歐
　　　洲》，台北市，大
　　　林出版社，1984
　　　年，頁89。

註27：史惟亮，《浮雲
　　　歌》，台北市，愛
　　　樂書店，1965
　　　年，頁14、18-
　　　19、85、128、
　　　173。

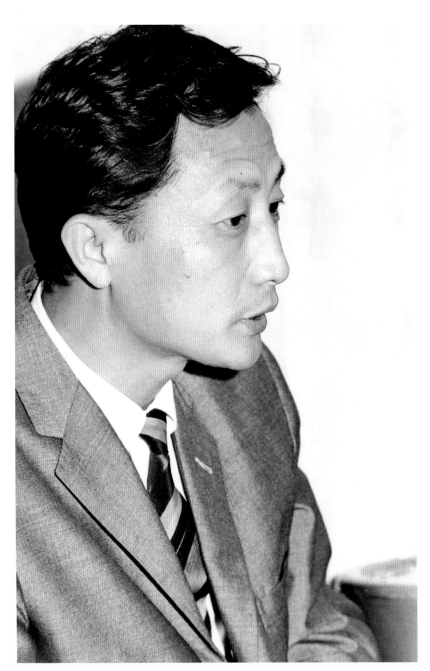

▲ 史惟亮對國內的音樂環境感到憂心。

合各方面的專家編製理想的學校音樂教材，列入民族音樂教材，使下一代的性靈潛移默化於民族音樂之內。」[28]

　　特殊專才教育方面，史惟亮感受到當時的環境太差，學校課程設置不當，社會音樂環境不足，在那個升學主義高漲的時代，並沒有特殊的音樂專業教育制度設計，使得對音樂有特別才能及興趣的學生，沒有選擇地必須與一般同學修習同樣的課程，無法將寶貴的學習時間用在學習音樂上，結果不是放棄學習音樂，就是到國外尋求適當的環境。雖然教育部訂有音樂資賦優異兒童出國辦法，然而史惟亮認為：「天才是生於適當的時代及適當環境的人」，「一個巴赫，是由無數個小巴赫經過幾個世代的努力才產生的，我們這一代的音樂家，首要的任務是為天才準備時代和環境。」[29] 因此，放棄改善自己環境的想法，只是一昧地把有天份的人送往國外訓練，並非永久之計。史惟亮認為，正確的做法應該是從小學起，延聘專家到國內任教，引進足夠的音樂技術，在國內便打好技術基礎以後，再出國觀摩吸收思想與風格。後來史惟亮在省交時期，籌辦了台中市光復國小及雙十國中音樂實驗班，其緣由即在於此。

註28：史惟亮，《浮雲歌》，台北市，愛樂書店，1965年，頁145；《論民歌》，台北市，幼獅文化事業公司，1967年，頁2-3；《一個中國人在歐洲》，台北市，大林出版社，1984年，頁89。

註29：史惟亮，〈悲觀中的樂觀〉，《一個音樂家的畫像》，台北市，幼獅文化事業公司，1978年，頁165；《浮雲歌》，台北市，愛樂書店，1965年，頁131；楚戈，〈史惟亮絃樂四重奏〉，《一個音樂家的畫像》，台北市，幼獅文化事業公司，1978年，頁171。

靈感的律動

新音樂運動

【理想的幻滅】

　　有感於整個社會音樂環境之亟待改善，一九六五年史惟亮回國後，就在中國青年反共救國團及德國華歐學社的資助下，籌建了中國青年音樂圖書館，並於同年八月正式對外開放，成為台灣第一座音樂圖書館，希望補學校音樂教育之不足，提供充裕的資料給一般愛樂者，並為音樂學術發展服務。成立初期，圖書館收藏樂譜圖書（包括中、日、英、德四種文字版本）共有二千五百冊，唱片五百張，開放閱覽室供讀者免費自由閱讀欣賞。此外並成立兩個業餘合唱團「小路」和「音樂教師」，小路合唱團由當時的養樂多公司股東贊助資金，由史惟亮、許常惠及張貽泉輪流擔任指揮，陳義雄任總幹事；舉辦專題展覽包括巴爾托克展覽及中小學音樂教材展覽等，以及寒假音樂教師進修，聘請專家做專題演講；並與新竹廣音堂及德國華歐學社合作，出版中國現代音樂作品，公開徵求音樂著作，由愛樂書店刊印，鼓勵音樂創作。圖書館內設置鋼琴供給練習，酌收練習費，清寒者免費，尚有代為抄譜及訂購外國版書譜等服務。音樂圖書館另一項重要的工作是出版《音樂學報》。《音樂學報》是圖書館的定期刊物，一九六七年一月創刊，採月刊方式，發行了十二期，由史惟亮擔任實際的發行

音樂學報 ④

·學術的·研究的·資料的·

編 者 報 告:

(一)在電子音樂時代,「民族音樂」是一個老舊的名詞,但對現代中國人而言,卻仍嶄新而富有爭論性。本刊創刊詞中,曾用「想以冷靜的音樂研究,來說明並肯定中國新音樂的方向」一句話,表明我們的基本願望,因此,趁本年音樂節的來臨,我們刊出六篇與民族音樂問題有關文獻,都是譯稿。其中並無任何空洞無據的詭辯,我們深信這些他山之石,必能有助於我們新音樂的未來發展。

我們以「民族音樂專號」做為紀念音樂節對讀者的小小獻禮,我們今後將繼續討論這一問題,並歡迎有關「民族音樂」的稿件,這也是我們「音樂學報」發刊的主要旨趣。

(二)本刊第五期為「民歌專號」,為民族音樂問題討論之繼續。要目計有:阿美族民歌分析。中國民歌的音階。民歌的概念。我們為何並如何蒐集民歌?並有附錄:世界民歌選粹。

本 期 內 容

- 音樂必須有國家性嗎?……………………………佛漢·威廉士原著
- 中國音樂………………………………………………顧獻樑譯
- 作曲家柯達依逝世………………………………………黃進爐譯
- 世界音樂的異彩…………………………………………史惟亮譯
- 主題與答句相差五度的中國民歌………………………方鳳珠譯
- 國際音樂教育會議報告…………………………………潘昭洪譯
- 附錄:遊吟詩人、戀詩歌人、名歌人的曲譜。

幼獅文化事業公司發行
中國青年音樂圖書館主編

▲《音樂學報》是中國青年音樂圖書館發行的定期刊物。

▼ 史惟亮（左二）希望藉由中國青年音樂圖書館的成立，為國內音樂愛好者提供豐富的音樂資源。

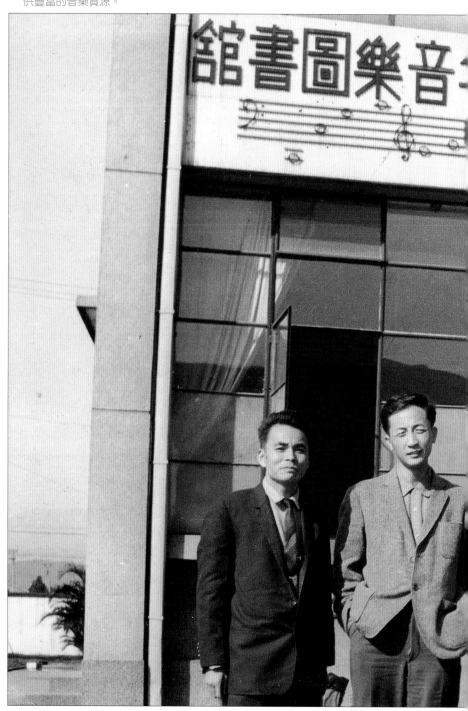

人、主編兼工友。史惟亮對《音樂學報》寄望甚爲殷切，在發刊詞中，他以舒曼（Robert Schumann, 1810~1856）在一八三四年創刊的《新音樂雜誌》爲範，說明《音樂學報》的立場與理想：

「舒曼在一八三四年創刊了當時只有四頁的《新音樂雜誌》（Neue Zeitschrift für Musick），目的在鼓勵一個青年進步的新音樂運動。舒曼已（自1856年）逝世一百年以上，但他的音樂理想仍得繼續發揚……《音樂學報》……也同樣有音樂上的遠大理想，……那就是想以冷靜的音樂研究來說明並肯定中國新音樂的理想。」

因此，《音樂學報》除了報導圖書館活動外，也撥出極多篇幅引介民族音樂學方面的論述，例如英國佛漢‧威廉斯（R. Vaughan Williams）、匈牙利高大宜（Z. Kodály）及日本黑澤隆朝等人之文章。它偏重於學術性的方針，與當時兼具報導性及知識性的音樂雜誌，例如《功學月刊》、《愛樂月刊》等相比較，風格獨樹一幟，內容亦深刻許多，但這是個一人雜誌出版社，在史惟亮獨自苦撐了一年後，也宣告結束。

【展開民歌採集】

史惟亮成立圖書館的另一個重要目標，乃是從事民歌採集。一九六六年一月起開始的第一次採集，到一九六七年中國民族音樂研究中心成立前，零星的採集根據史惟亮所著之《台灣山地民歌調查研究報告》記載，共有三次，以花蓮和苗栗新

中國青年音樂圖書館民歌採集成果（1966年）

次別	時間	地點	採錄者	採錄所得		備註
				性質	數量	
1.	1966年1月10日	花蓮市吉安鄉田埔村	史惟亮	阿美族	逾百首	
2.	1966年1月12日	花蓮市光復鄉東富村	李哲洋			
3.	1966年1月13日	花蓮縣豐濱鄉鄉公所	W. Spiegel			
4.	1966年1月30日	花蓮	不詳	不詳		▲
5.	1966年4月1日	苗栗南庄鄉	侯俊慶	賽夏族	二十首	
			李哲洋	苗栗客家系	若干	
6.	1966年4月10日	新竹五峰鄉	李哲洋	賽夏族儀式歌曲	若干	
			劉五男	泰雅族	二十幾首	
7.	1966年5月23日	苗栗	不詳	不詳		▲
8.	1966年6月13日	苗栗	不詳	不詳		▲
9.	1966年11月2日	新竹五峰鄉	不詳	不詳		▲

▲：指僅見於丘延亮文，不見於史惟亮報告中。

竹地區爲主，所採集的民歌包括阿美、賽夏及少數客家與泰雅族歌曲。[1]

　　此外，丘延亮在〈現階段民歌工作的總報告〉中，則依地區的劃分，亦編列了在民歌採集運動之外的七次採錄活動。[2]其中屬於圖書館時代的有：一九六六年一月十日在花蓮田埔，一月十二日花蓮東富，一月十三日花蓮豐濱，一月三十日花蓮（詳細地點不詳），四月一日、五月二十三日、六月十三日苗栗，四月十日、十一月二日新竹縣五峰鄉。這幾次零星的採錄，所獲約一百五十多首，參與採錄者，每次不超過二、三人，且仍以李哲洋爲主，雖然規模不大，經費有限，器材也不理想，但是累積了實際的工作經驗，堅定了對民歌採集必要的體認，爲一九六七年的採集運動跨出了一步。

【圖書館的窮途末路】

　　一九六七年七月，民歌採集運動到達最高潮，然而圖書館卻正走向「窮」途末路，原因是救國團方面希望圖書館能做一些圖書館本身的工作，對於民歌採集運動分散了史惟亮的力量，救國團頗有微詞，於是除了當初的二十萬元開辦費以外，救國團便沒有進一步的金錢資助了。救國團既不予補助，又沒有較大的民間力量支持，加以民歌採集又花了不少經費，圖書館便走上「窮途」。此外，人事的困擾也難以解決，參與民歌採集的李哲洋及劉五男，原本都在小學任教，他們放棄教職從事採集工作，但後來圖書館遭遇經濟困難無法付給兩人薪資，

註1：史惟亮，〈台灣山地民歌調查研究報告〉，《藝專學報》，第3期，1968年1月，頁39-94。

註2：丘延亮，〈現階段民歌工作的總報告〉，《草原雜誌》，第2期，頁69。

而先後於一九六七年五月之間離開圖書館。面臨這些困境，一
九六八年，史惟亮將中國民族音樂研究中心遷至忠孝東路一段
海燕新村五號，一個軍眷區內的日式違章建築。同年，史惟亮
赴德籌設波昂中國音樂中心，圖書館事務由許常惠代理；一九
六九年史惟亮返國後，將圖書館遷到他在四維路所租的房子，
也是希望出版社所在地。至此，圖書館的運作已漸趨停頓，最
後終至結束。

【永不凋謝的音符】

圖書館與中國民族音樂研究中心未能有效營運，一直是史
惟亮所耿耿於懷的。在病榻中，他曾將音樂圖書館託付給台中
郭頂順先生及郭先生之子郭東昇、劉照惠夫婦。一九七七年二
月十一日，史惟亮病危，許常惠乃積極聯絡郭頂順先生，二月
十三日得到郭先生之允諾，並另召集俞大綱、林懷民等人為發
起人，計畫於是成形，但還是來不及告訴史惟亮，二月十四日
下午三時五十分，史惟亮便已不省人事。

史惟亮逝世後，由郭頂順先生捐贈新台幣二百萬元，於一
九七七年正式成立「財團法人史惟亮紀念音樂基金會」，以續
史惟亮生前未完成之遺志。一九七八年十二月九日，基金會正
式在法院辦理登記組成董事會，以台北市中山北路一段二號中
央大樓九六六室為館址，聘李振邦神父擔任第一任館長，並於
一九七九年二月十八日正式啟用。

基金會設立後，曾於一九七八年出版《榜樣》介紹史惟亮

生平；一九八〇年資助雅韻合唱團、歌劇《魔笛》演出。一九七九年邀請張大夏、申克常、王靜芝教授演講崑曲之舞台藝術與唱腔；一九八一年邀請馬元亮、游昌發、沈錦堂教授，以科學化方式舉辦了一期十二週的平劇欣賞班。自一九八九年起，圖書館改組為「史惟亮紀念音樂基金會」，設址於臺北市和平東路三段六十三號。

【呼朋引伴為民歌】

一九六二年六月二十一日，《聯合報》新藝版刊出史惟亮自維也納的投稿〈維也納的音樂節〉，文中他呼籲重視民族音樂的重要性，獲得當時已自法返國的許常惠的響應，並以公開信〈我們需要有自己的音樂〉為覆。自此，史、許二人開始通信，討論音樂與民族的問題；一九六五年，史惟亮回國後，他們更由精神上的同志成為實際的工作夥伴。

雖然中國青年音樂圖書館於一九六六年一月起，陸續發起零星的小規模田野工作，不過發展成為大規模和有系統的民間音樂採集工作，則是在中國民族音樂研究中心成立以後的事情，而此中心成立的催生者則為范寄韻先生。

范寄韻有感於當時披頭四和阿哥哥的風靡，香港時代曲之氾濫，流行音樂充斥於各種場所和傳播媒體，民謠在台灣正處於消失的邊緣，於是有了資助真正的本土音樂的念頭。在一次南下的列車中，他看到史惟亮在《幼獅文藝》上寫的一篇有關採集原住民歌的文章，回到台北以後，便透過任職於中央廣播

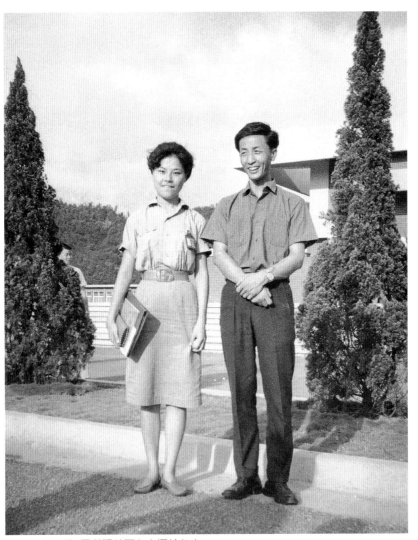

▲ 1965年8月7日與張井西女士攝於台中。

電台的李玉成先生介紹與安排，會晤了史惟亮和許常惠。一九
六七年春天，范、李、史、許四人在北投一家旅館的日式房間
中，徹夜長談，決定搶救民歌。兩天後，由范寄韻和當時《聯

合報》公共關係主任陳書中先生捐出新台幣二十萬元，成立「中國民族音樂研究中心」，發起了「民歌採集運動」。

　　成立中國民族音樂研究中心的最初動機——採集民歌，雖與中國青年音樂圖書館略有重疊，但是由於經費來源不同，故另設研究中心以茲區別。一九六七年五月，中國民族音樂研究中心成立，以許常惠為代表人，用「中國民族音樂社」的名義向市政府登記。成立後的第一波採集工作開始於五月下旬至七

中國民族音樂研究中心第一次採集成果表
（1967年5月下旬～7月下旬）

次別	時間	地點	採錄者	採錄所得		備註
				性質	數量	
1.	1967年5月下旬至6月	台東一帶三十餘村落	李哲洋劉五男	阿美族卑南族排灣族	一千首	為期一個月
2.	1967年5月	桃園、苗栗、台中	許常惠	福佬系客家系	幾十首	為期四天
3.	1967年6月	苗栗縣	許常惠史惟亮范寄韻	客家系	不同曲調約二十種民歌一百首以上	全省客家民謠比賽
4.	1967年6月	宜蘭	許常惠	宜蘭調	二、三十首	主要為丟丟銅之研究
5.	1967年6月	屏東縣楓港鎮	史惟亮	恆春調	不詳	

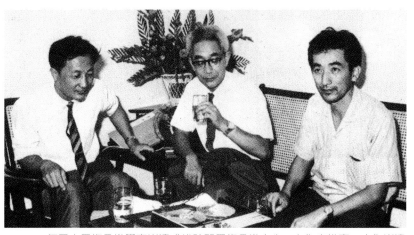

▲ 1967年日本民族音樂學家岸邊成雄訪問民族音樂中心。左為史惟亮，中為岸邊
成雄，右為許常惠。

月下旬之間，採集地點從東部的花蓮、台東、宜蘭，到西部的
桃園、苗栗，南至屏東楓港，採錄了超過一千首的原住民與客
家福佬民歌。

一九六七年七月二十一日至八月一日，民歌採集運動進入
最高潮。從參加採錄的人數、採錄的對象、地區來說，都是自
圖書館及中國民族音樂研究中心設立以來數量最多、範圍最廣
的一次。採集者分為東西兩隊，東隊除史惟亮外，還有任教於
中壢茄苳國校的葉國淦和師範大學音樂系的學生林信來；西隊
由許常惠率領，加上中國文化學院講師顏文雄，基隆雨韻合唱
團指揮呂錦明，還有當時任教於苗栗大成中學的徐松榮和台灣
大學考古系學生丘延亮。東隊採錄以泰雅、布農、卑南、魯
凱、排灣、雅美等六族為主；西隊負責邵、排灣、魯凱族及福
佬系、客家系民歌。東隊採錄地區包括宜蘭、花蓮、台中、彰

中國民族音樂研究中心第二次採集成果表

（1967年7月）

日期		西隊			
月	日	地　區	性　質	收穫（首）	備　註
7	21	台中市	福佬系藝妲調	3	郭阿葉（女）（81歲）三首
		彰化縣 伸港鄉什股村	駛犁歌	1	
		南投縣 日月潭	邵　族	12	
	22	南投縣 日月潭	邵　族	9	
		彰化縣 伸港鄉什股村	駛農歌車鼓詞	5 1	
	23	高雄縣 岡山鎮岡山頭	福佬系	9	屏東縣來義鄉古樓村錄音拷貝一卷
	24	屏東市 盧啓東先生處			
	25	屏東縣 三地鄉三地村	排灣族	16	
		高雄縣 美濃鎮	客家族	32	
	26	屏東縣 水門	排灣族	4	
		來義鄉古樓村	排灣族	29	
		三地門入山到霧峰路上	排灣族	16	
	27	屏東縣 枋山鄉	福佬系	5	
		楓港村善餘里	福佬系	19	黃高亂（女）（76歲）8首黃公愛（男）（56歲）5首葉澤水（男）（65歲）6首
		霧台鄉霧台村	魯凱族	25	
		霧台鄉去怒村	魯凱族	40	
	28	屏東縣 恆春鎮大光里	福佬系	15	吳知尾（男）（70歲）陳達（男）（62歲）
		霧台鄉霧台村	魯凱族	13	
	29	屏東縣 滿洲鄉永靖村	福佬系	18	賴丙妹（女）（62歲）潘阿春（男）（54歲）
		滿洲鄉滿洲村	福佬系		宋鍾阿金（女）（68歲）
	30	屏東縣 滿洲鄉長東村	福佬系	9	潘石頭（男）（65歲）郭阿滿（女）（74歲）
	31	屏東縣 四重溪	福佬系	0	
8	1	屏東縣 車城鄉田中村	福佬系	7	林添發（男）（54歲）

日 期		東 隊				
月	日		地 區	性 質	收穫（首）	備 註
7	21	宜蘭縣	大同鄉寒溪村	泰雅族	12	有二首不純
	22	花蓮縣	卓溪鄉上下部、中正部落	布農族	31	另於崙山錄到泰雅民歌3首 於立山錄到泰雅民歌7首 （詳見東隊7月22日日記）
		台中市	薛公廟	福佬系	7	
	23	花蓮縣	卓溪鄉崙山村 崙山泰雅部落、古村泰雅部落	布農族	16	日記中未記載 丘文工作表有記載
		台中市		戲曲	10	
	24	花蓮縣	卓溪鄉卓麗村、清水村	布農族	22	
		彰化縣	鹿港鎮	布農族	3	
	25	台東縣	關山鎮，海端鄉崁頂村、初來村	布農族	18	
		嘉義市		福佬系	6	
	26	台東縣	關山鎮	布農族	0	整理資料並休息
		台南縣	鹽水鎮	福佬系	8	
	27	台東縣	延平鄉桃源村	布農族	31	
			卑南鄉大南村	魯凱族		
		台南縣	白河鎮	福佬系	12	
	28	台東縣	卑南鄉南王村、檳榔村	卑南族	34	
		台南縣	善化鎮	福佬系	5	
	29	台東縣	卑南鄉檳榔村	卑南族	0	
		台南縣		福佬系	11	
	30	台東縣	太麻里金峰鄉比魯、介達	排灣族	21	
		台南市	北區關帝廟	福佬系	13	
	31	台東縣	太麻里金峰鄉嘉蘭村	排灣族	22	
		蘭嶼	紅頭村、漁人村	雅美族	12	多與捕飛魚、造船有關的歌曲，史惟亮單獨前往採集
		高雄市	鹽埕區	福佬系	6	
8	1	屏東縣	四重溪	福佬系	9	

單位 \ 首	福佬	客家	排灣	布農	泰雅	卑南	雅美	魯凱	邵	總計
西隊	92	32	65	0+	0	0	0	78+	21	319
東隊	90	0	43	87	22	34	12	0	0	288

＋：指保守估計，實際數量較原數多。西隊於7月27日所採集之布農族與魯凱族民歌共31首，但是在有關資料中，均無法辨別各為多少，故未列入布農族、魯凱族二族之中，僅以＋號代表，另於總計欄內加入。

化、台東、嘉義、台南、綠島、蘭嶼、高雄、屏東等地。西隊則集中在台中、彰化、南投、高雄、屏東。在採錄收穫方面，西隊約獲二百八十八首（不包含自盧啓東先生處所拷貝之錄音帶一卷），東隊約收錄三百一十九首，共計超過六百零七首。

雖然第二次採錄的對象、地區，是自圖書館及中國民族音樂研究中心設立以來規模較大的一次，但是事後檢討，工作人員發現，因為經費有限，每個地點僅能停留一兩天，採集的面雖廣，但深度卻不夠。而且由於當時民族音樂學的訓練不足，忽略了唱詞的紀錄與研究，曹族未予實地調查，亦為一憾。不過，此次採集中也發現，雖然原住民在物質生活上正在加速平地化，但是在音樂上卻各有截然不同的表現方式，是台灣寶貴的文化資產。

民歌採集運動自一九六六年一月至一九六七年八月，為期一年八個月，歷經中國青年音樂圖書館（一九六五年八月至一九六九年）及中國民族音樂研究中心（一九六七年五月至八月）二個階段，參與人員包括經費提供及採集共十八人，保守估計約共採錄了台灣原住民及漢族民歌約一千七百五十九首以上。就各族群而言，固然福佬系為數不少，然而高山九族其數量更為可觀。此一輝煌成果在當時引起相當大的迴響，各大媒體如《聯合報》、《新生報》、《功學月刊》、《文學雜誌》、《現代雜誌》等等都予以熱烈報導，然而卻也無奈地在諸多條件無法配合下而結束。

歷史的迴響

有關民歌採集運動尚可參考以下著作：

1. 許常惠，《追尋民族音樂的根》，台北市，樂韻出版社，1987年。
2. 張怡仙，《民國五十六年民歌採集運動始末及成果研究》，國立台灣師範大學音樂研究所碩士論文，1988年。

原住民及漢族民歌採集數量一覽表

類別	族群	數量（首）	總計（首）
高山族	賽夏	20+	（502+）+（1000+）=1502+
	泰雅	42	
	阿美	100+	
	卑南	34+	
	排灣	108+	
	魯凱	78+	
	布農	87+	
	邵	21	
	雅美	12	
漢族	福佬	202+	254+
	客家	52+	

＋ ：指保守估計，實際數量較原數多。1967年5至6月間由李哲洋及劉
　　五男採錄之阿美、卑南、排灣族民歌約計一千餘首。然於各有關資
　　料中，均未見各族數量之分類統計，故列入總計欄中，以免疏漏及
　　混淆。

中國青年音樂圖書館暨中國民族音樂研究中心
民歌採集運動成果表（1966年～1967年）

	性 質	時 間	隊別	地 區		收錄數量（首）
中國民族音樂研究中心	福佬系	1967年5月		桃園、苗栗、台中		若干
		1967年6月		宜蘭		二、三十
		1967年6月		屏東縣	楓港鎮	不詳
		1967年7月21日	西	台中市		4
		1967年7月22日	東	台中市		7
			西	彰化縣	伸港鄉	6
		1967年7月23日	東	台中市		10
			西	高雄縣	岡山鎮	9
		1967年7月24日	東	彰化縣	鹿港鎮	3
		1967年7月25日	東	嘉義市		6
		1967年7月26日	東	台南縣	鹽水鎮	8
		1967年7月27日	東	台南縣	白河鎮	12
			西	屏東縣	枋山鄉	5
					楓港村	19
		1967年7月28日	東	台南縣	善化鎮	5
			西	屏東縣	恆春鎮	15
		1967年7月29日	東	台南縣		11
			西	屏東縣	滿州鄉	18
		1967年7月30日	東	台南市		13
			西	屏東縣	滿州鄉	9
		1967年7月31日	東	高雄市		6
			西	屏東縣	四重溪	0
		1967年8月1日	東	屏東縣	四重溪	9
			西	屏東縣	車城鄉	7
中國青年音樂圖書館	客家系	1966年4月		新竹縣	五峰鄉	若干
				苗栗縣	南庄鄉	
		1966年5月		桃園、苗栗、台中		若干

	性 質	時 間	隊別	地 區		收錄數量(首)	
中國民族音樂研究中心	客家系	1966年6月		苗栗縣（客家民謠比賽）		約20	
		1966年7月25日	西	高雄縣	美濃鎮	32	
中國青年音樂圖書館	阿美族	1966年1月		花蓮市	吉安鄉	100餘	
				花蓮縣	老復鄉		
					豐濱鄉		
	賽夏族	1966年4月		新竹縣	五峰鄉	20餘	
	泰雅族	1966年5月		苗栗縣	南庄鄉	20餘	
中國民族音樂研究中心	阿美族卑南族排灣族	1967年5月-6月		花蓮台東		1000餘	
	泰雅族	1967年7月21日	東	宜蘭縣	大同鄉	12	22
		1967年7月22日		花蓮縣	崙山立山	10	
	卑南族	1967年7月28日	東	台東縣	卑南鄉	34	
	排灣族	1967年7月25日	西	屏東縣	三地鄉	16	
		1967年7月26日			水門	4	49
					來義鄉	29	
					三地門	16	
		1967年7月30日	東	台東縣	太麻里	21	43
		1967年7月31日				22	
	布農族	1967年7月22日	東	花蓮縣	卓溪鄉	31	69
		1967年7月23日				16	
		1967年7月24日				22	
		1967年7月25日		台東縣	關山鎮	18	18
		1967年7月26日				0	
		1967年7月27日		台東縣	延平鄉	31	
	魯凱族	1967年7月27日	東	台東縣	卑南鄉	△	
			西	屏東縣	霧台鄉	65	78
		1967年7月28日	西	屏東縣	霧台鄉	13	
	雅美族	1967年7月31日	東	蘭嶼		12	
	邵 族	1967年7月21日	西	南投縣	日月潭	12	21
		1967年7月22日				9	

愈冷愈開花

【中國現代樂府推手】

　　史惟亮一生從不曾為自己打算過什麼，也沒有想過要為自己留些什麼，他是一個為歷史而活的人，對他來說，個人是渺小的，為這個世界做了些什麼才是最重要的。史惟亮一生的作為，不在於成就自己，反而可以說，多是為他人作嫁，為後來的音樂工作者創造更理想的環境。正因為史惟亮是這樣把個人放在最後的人，在談到史惟亮對於當代台灣音樂創作上的貢獻時，把他的作品放到後面，先從中國現代樂府和雲門舞集說起是比較適當的。

　　一九六七年民歌採集運動的終止，也宣告了「巴爾托克復興民族音樂」移植台灣的失敗，對史惟亮而言，這無疑是一項重大的挫折，而缺乏有力機構長期的支持，實為運動不能持久的主要原因，然而，史惟亮並沒有因此放棄。一九七三年二月，史惟亮繼戴粹倫之後出任台灣省立交響樂團第四任團長，心裡便想著藉由省交這樣一個每年由國家支持幾百萬新台幣經費的機構，來繼續民族音樂研究和創作的理想。

　　在史惟亮的構想中，省交不僅是一個演奏的團體，而應該像中國漢朝的樂府一樣，成為國家在音樂研究、教育、創作等各方面的最高機構。在這個領導角色的規劃下，省交點燃起史

惟亮對民族音樂的新希望。

在省交中國現代樂府的一篇序言中，史惟亮說明了設立中國現代樂府的目的：「在以國家的力量，把時代分歧的樂潮，匯為民族音樂的主流，以繼承漢樂府的精神，效協律都尉李延年創造新聲的典型，做一系列音樂創作的發表。」這也正是史惟亮為之命名為「中國現代樂府」的來由。

中國現代樂府在史惟亮任內，成績斐然，自一九七三年至一九七四年這兩年當中，省交所舉行的演奏會共有五十三場，完全以國人作品為演出曲目的中國現代樂府共計十六場，遠遠超過一九七三年以前之累積。

對台灣的作曲家而言，大規模的管絃樂作品演出不易，以

▼ 史惟亮於省交任內與張繼高先生（左）及張大勝先生（右）共同討論音樂演出的想法和理念。

註1：劉塞雲，《史惟亮歌樂琵琶行研究》，台北市，藝友出版社，1987年，頁6。

個人力量召集眾多演奏家演出自己的作品，誠屬困難。但空有作品而不演奏，不僅失去作品本身的價值，也使作曲家們失去檢討和改進的機會。史惟亮秉持著他一貫大公無私的態度，身爲團長卻從未刻意安排自己的作品發表，反而積極推介其他作曲家的作品。中國現代樂府是台灣第一次由演奏團體主動委託

▲ 史惟亮（右）與劉燕當先生（左）一同出席音樂會。

邀約並演出台灣當代作品的團體，中國現代樂府的成立，提供了國內作曲家較從前理想的創作環境及較多的發表機會；它象徵著一種認同和認可，對鼓勵國人創作有重大的意義。

中國現代樂府並且間接影響了其他的藝術活動，最顯著的例子就是雲門舞集。在中國現代樂府的演出中，雲門舞集踏出了他們首演的第一步，之後中國現代樂府創立的精神——創造

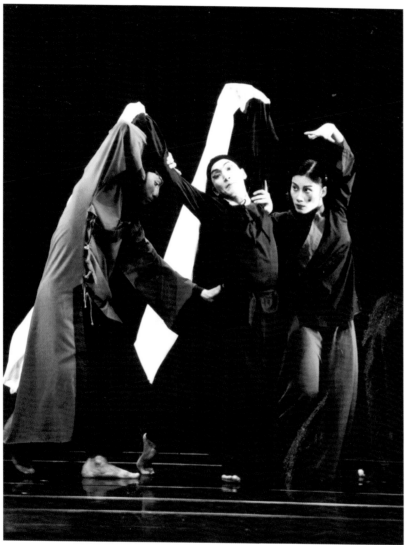

▲ 雲門舞集二十五週年特別公演演出《奇冤報》。（謝安／攝影）

現代中國人的「新聲」的觀念，擴充到舞蹈藝術中；而雲門「中國人作曲、中國人編舞，中國人舞給中國人看」的理念，

時代的共鳴

　　林懷民,一九四七年生,台灣省嘉義縣人。雲門舞集創辦人兼藝術總監,國立臺北藝術大學舞蹈系研究所副教授。國立政治大學新聞系畢業,美國愛荷華大學英文系小說創作班藝術碩士。文字創作包括:《蟬》、《說舞》、《擦肩而過》及譯作《摩訶婆羅達》。一九七三年,創辦《雲門舞集》,帶動了台灣現代表演藝術的發展。舞作有:《寒食》、《白蛇傳》、《薪傳》、《廖添丁》、《紅樓夢》、《夢土》、《春之祭禮‧台北一九八四》、《小鼓手》、《我的鄉愁,我的歌》、《射日》、《九歌》、《流浪者之歌》、《水月》、《焚松》、《年輕》、《竹夢》等六十餘齣。雲門舞集創立以來,已成為臺灣最重要之藝術團體,對當代舞蹈產生領導性的影響,近年來成為歐美歌劇院與藝術節的常客,獲得各地觀眾與舞評家的熱烈讚賞。有關林懷民與雲門的故事亦可參見楊孟瑜著,天下文化公司出版的《飆舞》以及雲門網站。

▲ 雲門舞集二十五週年特別公演演出《奇冤報》。這是《奇冤報》第二百二十次的演出,擔任鬼魂的是葉台竹先生。(謝安/攝影)

也促使更多國人音樂作品為之產生。

【雲門舞集為中國人而舞】

一九七三年春，俞大綱先生召集了一項平劇研習會，由中視平劇社的侯佑宗、李環春、曹俊麟、畢玉清、李金棠等人，義務為音樂、舞蹈工作者示範解說平劇文武場和舞台動作。當時參與此一研習會者，包括了史惟亮、賴德和、沈錦堂及林懷民、吳靜吉等人。雖然這不是史惟亮與林懷民第一次交談[2]，但卻是在這項研習會中，史惟亮才有機會認識林懷民，並向他提出合作的計畫，邀請林懷民為中國現代樂府編舞。

林懷民在愛荷華大學上創作班時開始隨瑪夏·謝兒習舞；也是在這個時期，他開始編舞，並由於詩人羅硯的介紹，開始喜歡中國現代音樂。他所編的第一個舞蹈作品，就是以周文中的《草書》所編成之《夢蝶》[3]。一九七二年，林懷民自美返國任教於政大，起初他並沒有組織舞團的想法，但是當他到文化學院（今文化大學）授舞，到美國新聞處演講現代舞，接觸到好學的舞者和熱情的聽眾，責任感油然而生[4]。此時，兩位長者——俞大綱先生和史惟亮——的指導與支持，終於使林懷民創立了台灣最重要的舞團「雲門舞集」。俞大綱先生對於中國的各種藝術均有高深的研究和了解，卻也同時具有現代化的眼光和理想，是當時藝文界的導師；他主動邀請林懷民一起欣賞平劇，並引導林懷民一步步親近平劇迷人的世界。一九七三年，林懷民發表小說《辭鄉》之後，轉向舞蹈工作，在臺北信

註2：林懷民，〈懷念史惟亮老師〉，《一個音樂家的畫像》，台北市，幼獅文化事業公司，1978年，頁120。林懷民於1967年就讀政大新聞系實習採訪時初識史惟亮，但並未深談。

註3：林懷民，《說舞》，台北市，遠流出版公司，1989年，頁209；《夢蝶》在1970年10月首演於愛荷華。

註4：林懷民，《說舞》，台北市，遠流出版公司，1989年，頁72、108。

義路四段三十巷一家麵店樓上，租屋作為舞蹈工作室，開始穩定練舞。一開始，林懷民與許博允、吳靜吉、溫隆信籌備多元媒體演出的「六二藝展」，卻因募款無著、告貸無門而流產[5]。史惟亮成立中國現代樂府後，主動邀請雲門參加中國現代樂府的演出，以「中國人作曲、中國人編舞、中國人舞給中國人看」

◀▼ 省交主辦「中國現代樂府之三」雲門舞集首演節目單。

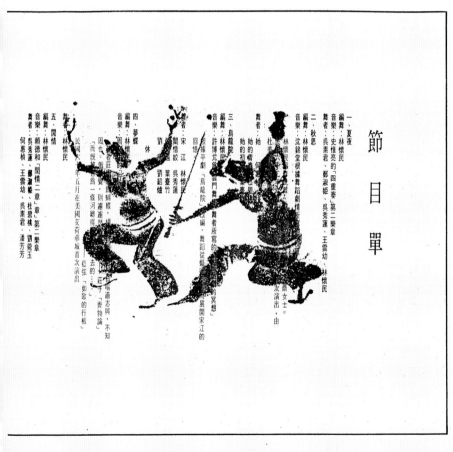

靈感的律動

為口號的雲門舞集，終於有了開始。

　　一九七三年九月，雲門應中國現代樂府之邀展開首演，發表的九支舞作，由林懷民編舞，全部採用國人創作，包括周文中作曲的《草書》和《風景》、沈錦堂的《秋思》、史惟亮的《絃樂四重奏》、賴德和的《閒情二章》、許博允的《中國戲劇的冥想》、溫隆信的《眠》、李泰祥的《運行》和許常惠的

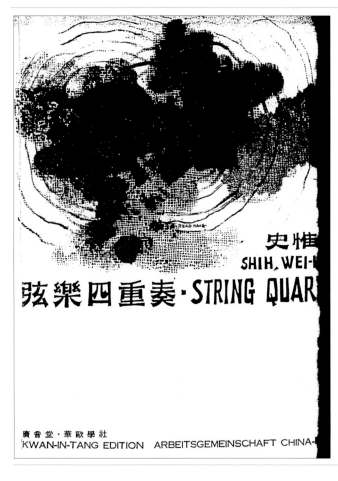

《盲》。

本著「中國人作曲、中國人編舞」的構想，雲門舞集與當代作曲家的關係是不可忽視的。就雲門舞集而言，作曲家們塑造了雲門舞集之風貌，沒有史惟亮在省交任內所設的中國現代樂府，這個當代臺灣最具代表性的藝術表演團體，不知什麼時候才能產生。相對地，沒有雲門的邀約，或許也就沒有這些音

SHIH WEI-LIANG (1926—)

史惟亮：民國十五年生，遼寧省營口市人。初學歷史，二十二歲改學音樂，國立藝術專科學校作曲組畢業，台灣省立師範大學音樂系及奧國維也納音樂院作曲系畢業，先後從師江文也（北平）K. Schiske（維也納）及K.（維也納）學習，並在德國斯圖卡國立音樂院作曲系隨 J. N. David。任中小學音樂教師及中廣公司音樂節目主持人，民國五十四年自歐返國音樂圖書館。現兼在師大音樂系授曲與對位法。作品有管弦樂詩曲」「中國民歌變奏曲」「中國組曲」清唱劇「吳鳳」及室內樂、鋼琴曲、合唱曲、民歌編曲等。

Shih, Wei-liang was born in Inkou, Liaunìng China At the age of 22 he from History major to music composition, when he was study in the Pekin of Arts and Science, Years later he moved to settle in Taiwan, Mr. Shi from Taiwan Normal College and Vienna Conservatory of Music major in o and one year study in Stttgard conservatory of music under Prof. J. N. one year. Among his teachers are Chang, Wun-yie (Peking), K. Schiake (Vienna). In 1965 he return from Europe has founded China Youth Mus at present he was engage in sponsor musical program in China Broadcast Taipei, and teaching counterpoint, musical forms, and composition at th Normal College. Some of his compositions are "Old poem Symphony" "Ch song variation" and "China Suite" for orchestra, a Cantata "Wu Fong", music, Artsongs, Piano music, Choral works, Folk songs arrangement.

首次發表：中華民國五十三年十二月八日
　維也納亞菲學院（為紀念該院新廈落成典禮受委託之作）。
　維也納弦樂四重奏團演奏：
第一小提琴：興阿（W. Hink）
第二小提琴：斯特拉卡（T. Straka）
中提琴：派斯坦諾（K. Peisteiner）
大提琴：雷普（R. Repp）

First performance / Afro-Asiatisches Institut in Wien
December 18, 1964
(was appointed to write this composit the commemcration of the foundatio Afro-Asiatisches Institut building.)
Wiener Streichquartett
W. Hink············1st Violin
T. Straka··········2nd Violin
K. Peisteiner······Viola
R. Repp···········Viollonéello

註6：林懷民，《說舞》，
　　台北市，遠流出版
　　公司，1989年，
　　頁209－219。

▼ 史惟亮《絃樂四重奏》之部分樂譜。

中國音樂作品全集

號	曲目	作曲	定價
一　號：	兩首室樂詩	許常惠作曲	定價NT$18元
	1）八月二十日與翠嶺同窗庭桂（女高音，長笛及鋼琴）		
	2）昨自海上來（女高音，弦樂四重奏）		
二　號：	年舞（小提琴及鋼琴）	李泰祥作曲	定價NT$20元
三　號：	伊江瓦底江三象（鋼琴）	侯俊慶作曲	定價NT$20元
四　號：	幻想風的抒情曲（鋼琴）	徐頌仁作曲	定價NT$18元
五　號：	有一天在夜李叔家三章（鋼琴）	許常惠作曲	定價NT$25元
六　號：	兒戲（雙大提琴及鋼琴）	馬孝駿作曲	定價NT$35元
七　號：	鋼琴奏鳴曲	郭芝苑作曲	定價NT$35元
八　號：	第二號鋼琴奏鳴曲	陳茂萱作曲	定價NT$35元
九　號：	寂寞，海濱之夜（長笛及鋼琴）	張昭泉作曲	定價NT$35元
十　號：	弦樂四重奏	史惟亮作曲	定價NT$35元

COLLECTED WORKS OF CHINESE COMPOSERS

1. DEUX POEMES ················ Shu Tsang-houei (US$0.50)
1) Au clair de la lune, le laurier (pour Soprano, Flute, et Piano)
2) En revenant de la mer, hier (pour Soprano et quatuor a cordes)
2. DRAGON DANCE (for Violin and Piano) ··········· Li Tai-siang (U.S.$0.80)
3. TROIS IMAGES AU BORD DE LA IRRAWADDY (pour Piano) ·· Hou Ch'un-ching (U. $0.80)
4. ARABESQUE ····················· (for Piano) Hsu Sung-jen (U.S.$1.50)
5. UN JOUR CHEZ MADEMOISELLE HELLENE (Trois Morceaux de Fugue pour Piano) ··· Shu Tsang-houei (U.S.$.00)
6. DEUX D'ENFANTS (Pour deux violoncelles et piano) ····· Ma Hsiao-chun (U.S.$.80)
7. SONATA POUR PIANO ·············· Kuo Chih-yuen (U.S.$2)
8. PIANO SONATA NO. 2 ·············· Tchen Mau-schien (U.S.$2)
9. SOLITUDE, ON THE BEACH BY NIGHT (for Flute and Piano) ······ Ngo Yi-chuan (U.S.$60)
10. STRING QUARTET ················· Shih Wei-liang (U.S.$2)

中國音樂作品全集出版緣起

演音堂書局 羅紹麟　民國五十四年音樂節

樂的誕生。

　　從一九七○年十月，林懷民第一次以周文中的《草書》編成《夢蝶》首演於愛荷華，至一九八七年十二月在台北社教館的演出，雲門共發表了一百一十一支舞目。其中以國人創作（不包含編曲、即興音樂、剪輯）為音樂的共有五十六支舞，使用了十七位作曲家，共計五十三首的作品。包括有：陳揚（七首）、賴德和、許博允（六首）、馬水龍（五首）、李泰祥（四首）、周文中、史惟亮[6]、許常惠、溫隆信（各三首）、沈錦堂、林樂培、陳建台、王立德（各二首）、錢南章、戴洪軒、潘皇龍、羅大佑（各一首）。

　　一九九一年，暫停兩年半的雲門舞集宣布復出，冬季公演

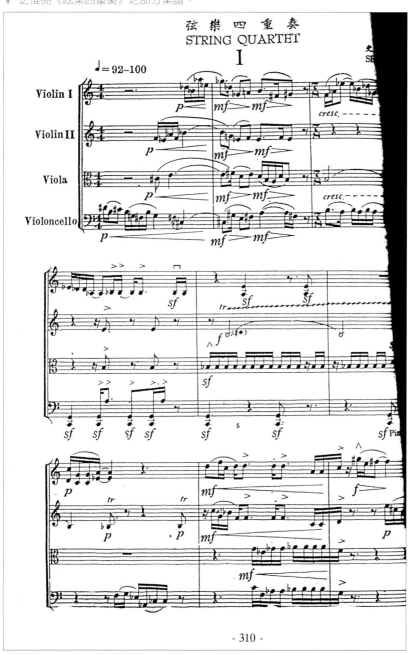

▼ 史惟亮《絃樂四重奏》之部分樂譜。

中國現代樂府演出一覽表（1973年～1974年）

次別	時間	地點	演出主題	
1.	1973年7月31日	台北市實踐堂	前奏與賦格	
2.	1973年8月31日	台北市實踐堂	青少年音樂會	
3.	1973年9月29日	台中市中興堂	雲門舞集	
4.	1973年10月2日	台北市中山堂		
5.	1973年10月3日	台北市中山堂		
6.	1973年10月5日	新竹清華大學		
7.	1973年11月15日	台中市中興堂	民歌主題音樂會	
8.	1974年5月11日	台中市中興堂	青少年音樂會	
9.	1974年11月7日	台北市中山堂	雲門舞集	
10.	1974年11月8日	台北市中山堂		
11.	1974年11月9日	台北市中山堂		
12.	1974年11月10日	台北市中山堂		
13.	1974年11月12日	新竹清華大學		
14.	1974年11月13日	新竹清華大學		
15.	1974年11月15日	台中市中興堂		
16.	1974年11月16日	台中市中興堂		

靈感的律動

節目內容	指揮	備註
●吳丁連、賴羅綺、榮光媚、史惟亮、郭芝苑、戴洪軒、許常惠的鋼琴曲 ●蕭泰然、賴德和、沈錦堂的室內樂	張大勝	
●數蛤蟆（銅管四重奏）　　　　沈錦堂 ●對話（小提琴二重奏）　　　　吳丁連 ●宜蘭調（鋼琴三重奏）　　　　賴德和 ●鋼琴小組曲　　　　　　　　　蔡輝宏 ●風之舞（大提琴獨奏）　　　　蕭泰然 ●田園春、鄉景（弦樂四重奏）　王耀錕 ●采蓮（合唱）　　　　　　　　戴洪軒 ●搖籃歌（合唱）　　　　　　　徐松榮 ●兒童鋼琴組曲　　　　　　　　曾春鳴 ●放牛歌、節日的歌仔戲（小提琴獨奏）游昌發 ●五首南管調（鋼琴獨奏）　　　郭芝苑 ●少年嬉遊曲（管絃樂曲）　　　史惟亮		台北兒童合唱團 光仁音樂班協演
●夏　夜（史惟亮）　●夢蝶（周文中） ●秋　思（沈錦堂）　●閒情（賴德和） ●烏龍院（許博允）　●眠　（溫隆信） ●風　景（周文中）　●運行（李泰祥）		均由林懷民編舞
●兒童清唱劇《森林的詩》（許常惠） ●游昌發、賴德和、戴洪軒、沈錦堂、吳碧璇、曾春鳴等人的器樂曲 ●吳丁連、徐松榮、郭芝苑等人的合唱曲	不詳	
●風景（周文中） ●盲（許常惠） ●寒食（許博允） ●哪吒（許博允） ●奇冤報（史惟亮） ●八家將（陳建台） ●裂　痕（沈錦堂） ●待嫁娘（賴德和）	李泰祥	

發表四齣新作，其中包括瞿小松作曲、羅曼菲編舞的《綠色大地》，洪千惠作曲、林懷民編舞的《川流》，黎海寧作曲、平義久編舞的《女媧的故事》。一九九二年春季公演，則發表了李泰祥作曲、林懷民編舞的《射日》，林福裕作曲、劉淑英編舞的《少年仔》。在數量上，由雲門委託而產生的創作，確實是相當可觀的；在作品的內容方面，則使作曲家在創作技術上能有更大膽的嘗試，尤其中西樂器的混合與中國節奏樂器的運用更為其特點[7]。尤有甚者，不僅以中國節奏樂器為有形之素材，進而以其無形精神為作品思維之主軸，賴德和的《紅樓夢》即為一例。

在《紅樓夢》中，賴德和基於中國敲擊樂器獨特的性質和中國傳統美學感覺形式之關係，將平劇鑼鼓句讀的功用、暗示隱喻的性格、多樣的音色變化、戲劇性的誇張與渲染運用在樂曲之中，並使之成為全曲的靈魂[8]。這種企圖和做法，超越了純粹素材之引用，也為如何以中國音樂的傳統精神充實現代音樂的創作，提供了一個可行的答案。

【從歷史中汲取養分】

無論是從事民歌採集或是致力於行政組織的工作，史惟亮最終的關懷，還是音樂的創作。史惟亮音樂創作的理念奠基於留歐時期，他推崇奧福的音樂為「原始中含著幽遠的永生趣味」，認為「即景生情」是中國音樂最好的出路。在《浮雲歌》中，他說他從一九六一年底起，開始嘗試把中國五種不同的五

註7：張己任，〈台灣現代音樂三十年〉，《自由時報》，1989年11月6日。

註8：賴德和，《平劇鑼鼓影響現代樂曲創作之研究》，台北市，全音樂譜出版社，1985年，頁5。

註9：史惟亮，《浮雲歌》，台北市，愛樂書店，1965年，頁2－4。

聲音階結合，使之成為多調或無調的複音音樂[9]。這是史惟亮為其作品在風格技巧上的演變所做的最具體說明。

史惟亮的個人創作可分為五類：一、獨唱與獨奏；二、重唱與重奏；三、合唱與合奏；四、民歌編曲；五、舞台音樂。其中以聲樂曲（包括獨唱、合唱）所佔份量較多。

清唱劇《吳鳳》是史惟亮學生時代構思的作品，一九五二年當他還在師大就讀時，採用胡平先生的詞，模仿臺灣原住民歌曲風格創作了這首四部合唱曲。初稿為鋼琴伴奏，完成後一直沒有演出的機會，冰凍了十五年。一九六六年的民歌採集運動後，史惟亮對臺灣原住民音樂有了新的體認，興起了改作的念頭，把鋼琴部份全部刪除，代以定音鼓、長笛、木琴、鐘琴、鈴鼓、三角鐵、小鼓和鑼，一九六八年六月十日首演，由戴粹倫指揮省交和師大音樂系合唱團，張清郎先生擔任男中音獨唱。此曲原始的色彩和粗野的表情，使其在首演之後又冷藏了六年。直到一九七四年五月應郭頂順先生要求，為台中兒童合唱團參加日本大阪所舉行的亞洲兒童合唱節，史惟亮才又再

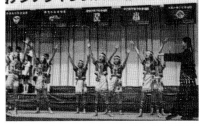

▲ 《吳鳳》在日本大阪的第十屆亞洲兒童合唱節演出。

▼ 清唱劇《吳鳳》是史惟亮學生時代所構思的作品。

清唱劇－吳鳳

胡　　平　詞
史　惟　亮　曲
合　唱　選　集（三）

改寫了一次。這一次史惟亮重新加入了鋼琴，使它適合作爲兒童歌舞劇，也適合成人以清唱劇演出，並且在郭先生的協助下予以出版。全曲分爲六段，第一段「序歌」原封不動地採用阿里山曹族的歌曲，用平行調的方式處理；第二段「吳鳳渡海入深山」混合了阿美族、魯凱族的歌曲片段和節奏；第三段「杵歌聲聲入山林」則使用領唱答唱迴旋，製造原始的和聲效果；第四段「鄉愁」保留了一九五二年初稿女聲合唱的一部分，獨唱部分則力求簡化，以表現拙樸的風情；第五段「堅求人頭祈豐年」是全曲中心，曲調取材自阿美族，在吳鳳獨唱部分保留了初稿的片斷；最後第六段「懺詞」採用吳鳳渡海入深山的主句，在最後合唱「山可崩，水可枯，戈矛勿用」的呼喊聲中，以最高的力度結束全曲。

　　《琵琶行》是史惟亮所有作品中最爲人所熟知的一首，也是他一生最滿意的作品。一九六七年在劉塞雲建議下，他開始了《琵琶行》的寫作，一九六八年一月完成第一稿，爲女聲獨唱、琵琶、長笛、打擊樂器所組成的室內樂曲；同年四月，將第一稿樂器部份改編成管絃樂，六月十日首演於台北國軍文藝活動中心，由戴粹倫先生指揮台灣省立交響樂團，劉塞雲女士擔任女聲獨唱。一九六九年，爲便於劉塞雲赴美巡迴演唱，將管絃樂伴奏改爲鋼琴伴奏[10]。此次巡迴演出十分成功，《琵琶行》並被選爲具有中國風格和現代作曲技巧的最佳現代聲樂作品[11]。一九七二年，史惟亮再度改寫鋼琴伴奏譜，爲《琵琶行》第四稿，於一九七九年「中國歌曲年代展」首次使用。

註10：劉塞雲，《史惟亮歌樂琵琶行研究》，台北市，藝友出版社，1987年，頁7。

註11：《聯合報》，1969年8月7日；《中華日報》，1969年5月19日。

《琵琶行》從取材、結構、調式以至於語法的安排中,皆可見其「揉合傳統與現代、中國與西方」的思考結果。歌詞取自唐朝詩人白居易的敘事長詩《琵琶行》,旋律方面主要是由五聲音階之各調式所組成。在曲中,五聲音階調式的轉換有時十分快速,並且在伴奏部份經常自由地加入各種調外的變化

▲ 劉塞雲女士演唱《琵琶行》時的神情。

靈感的律動

▼琵琶行首演，史惟亮（右一）與演唱者女高音劉塞雲女士（左二）合影。

音，而造成調式的自由游移，但有時候，一個調式也維持相當的長度。史惟亮在《琵琶行》的樂曲解說中，明白地指出其音樂形式乃建立於宋朝諸宮調的精神架構上。《琵琶行》在節奏上的安排，最能表現諸宮調說唱式敘事歌曲「韻、散合體」的特色。《琵琶行》原詩為七言詩體，各句都是四字加三字的結構，史惟亮運用四個等長音為主幹，在後三字上加以拖腔之處理，形成類似韻白混合的效果。全曲均有極多的這類與民間戲曲相似的拖腔語法。短者一、二小節，長者如「低眉信手續續彈」的「彈」一字，拖腔長達六小節，與一字一音各音等長的

動機，形成韻與白的對比。

　　和聲方面，《琵琶行》以五聲音階調式爲主，聲部的寫作有時是對位化的，有時則有塊狀的和聲，其特別是五度重疊的和聲。此外，複調以及有意模糊調性調式的無調手法亦不少。

　　管絃樂的伴奏以絃樂爲主，在音色上顯得較爲透明。史惟亮用相當多的撥絃奏及分弓法作爲擬聲的功用，在第七十五和七十六小節，也就是歌詞「轉軸撥絃兩三聲」和「未成曲調先成韻」之間的間奏，史惟亮用絃樂模仿琵琶轉軸調絃的音型；而第二三二小節「相逢何必曾相識」的滑奏（Glissando）生動地描繪了詩人的嘆息；豎琴則用來模仿琵琶的語法，是第一二七小節中唯一的聲音，具有畫龍點睛的效果。銅管僅在「移船相近邀相見」及「銀瓶乍破水漿流」處，加強一些管絃樂的色彩。木管的份量則居於銅管與絃樂之間，長笛是木管樂器在此曲中最重要的樂器，經常用來重複或應對聲樂的旋律。

　　從《琵琶行》的結構看來，史惟亮依據詞意將全曲以間奏分隔爲六段，第一段自「潯陽江頭夜送客」至「別時茫茫江浸月」是爲開場白；第二段「忽聞水上琵琶聲」至「說盡心中無限事」則引出了琵琶女。第三段「輕攏慢捻抹復挑」至「唯見江心秋月白」形容琵琶女的演奏；第四段「沉吟放撥插絃中」至「相逢何必曾相識」則說明琵琶女的遭遇。第五段「我從去年辭帝京」至「嘔啞嘲哳難爲聽」是詩人的自述；最後第六段則爲詩人的感慨與傷懷。《琵琶行》在樂段的安排上，與詩的轉折起伏是密切契合的。

▼《琵琶行》手稿。

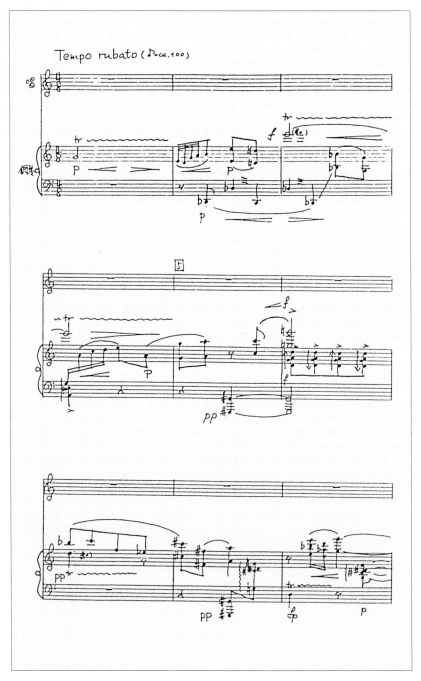

▼《琵琶行》手稿。

靈感的律動

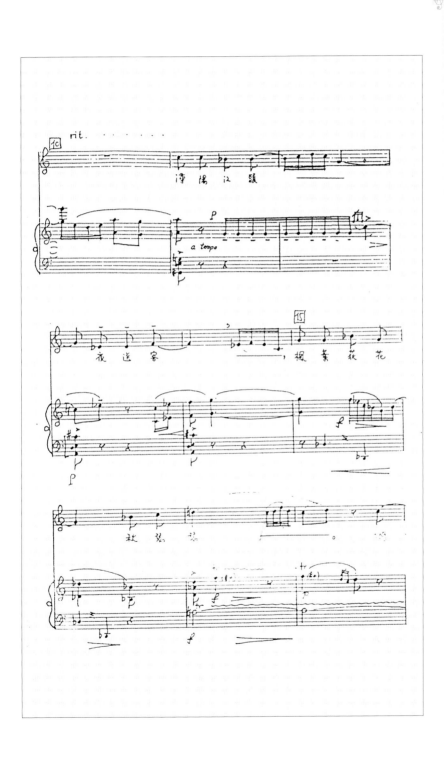

《琵琶行》取材自中國古典長詩，並以諸宮調之敘事說唱為架構體裁，靈活地使用五聲音階作為語法重組的素材，兼融西方無調、複調手法，語法上則以西洋管絃樂為基礎，予以濃淡有致的處理，並且具有描繪性質的聲響效果，將中國說唱戲曲的形式及其精神以抽象的方式表現出來，充份顯現史惟亮縝密的組織能力與藝術境界自由融合的才華。

　　《琵琶行》為史惟亮個人在音樂創作方面的成就留下美好的句點，而他在民族音樂方面，包括文字創作、民歌採集運動及推展樂教各部份努力的痕跡，則說明了他不僅是當代優秀的作曲家，更是一個孜孜不倦、無私無我的音樂工作者。以身教代替言教，沒有大聲疾呼也從不邀功求賞，史惟亮默默地奉獻，在一九六一年至一九七一年，堅持台灣除了死的史料，更需要留下活的資產；除了表面技術的，也需要深入學術的研究；除了西方的、傳統的，更需要新的音樂創作方向。他一生顛沛流離，沒有為自己活過，受到時代背景的限制，種種理想在他在世的時候面臨挫折，甚至停擺的命運，然而史惟亮明白個人所能成就的有限，每個人都只是歷史塵土中的一粒砂，抱持著「這一代只是為下一代準備環境，收成的是未來」的理念，史惟亮的一生是知識份子良心的代表，他在台灣的民族音樂發展上，完成了一項開創的使命，並且留下了為社會奉獻，為時代、為歷史負責的音樂家典範。

▼ 《琵琶行》手稿。

Solo Cantuta

琵琶行（女高音及鋼琴）

唐 白居易詩

史惟亮曲（1967～1975）

▼ 《琵琶行》手稿。

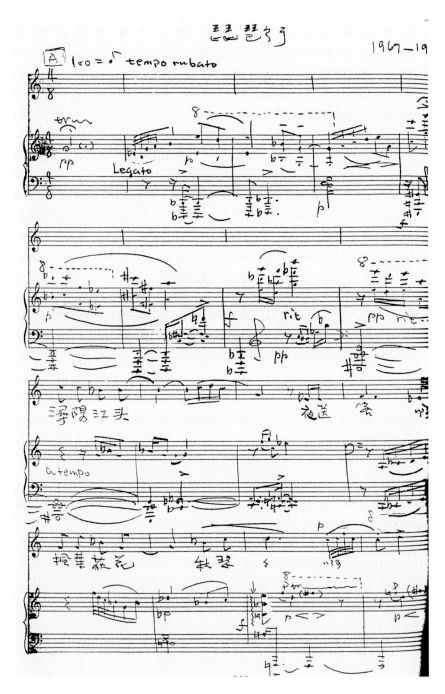

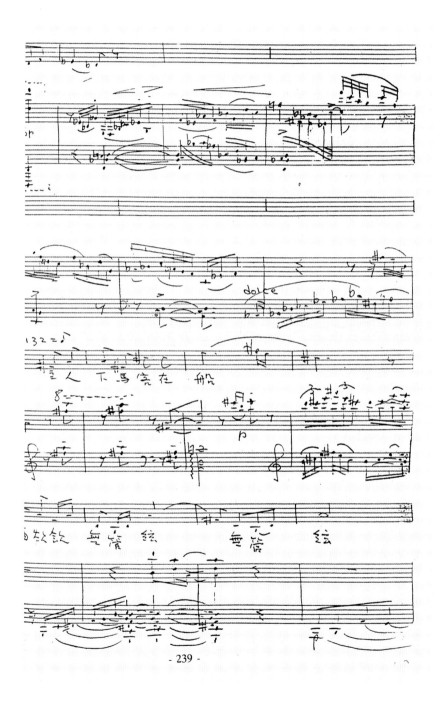

琵琶行

七言古詩／白居易

潯陽江頭夜送客，楓葉荻花秋瑟瑟。

主人下馬客在船，舉酒欲飲無管絃。

醉不成歡慘將別，別時茫茫江浸月。

忽聞水上琵琶聲，主人忘歸客不發。

尋聲暗問彈者誰，琵琶聲停欲語遲。

移船相近邀相見，添酒回燈重開宴。

千呼萬喚始出來，猶抱琵琶半遮面。

轉軸撥絃三兩聲，未成曲調先有情。

絃絃掩抑聲聲思，似訴生平不得志。

低眉信手續續彈，說盡心中無限事。

輕攏慢撚抹復挑，初為霓裳後六么。

大絃嘈嘈如急雨，小絃切切如私語。

嘈嘈切切錯雜彈，大珠小珠落玉盤。

間關鶯語花底滑，幽咽流泉水下灘。

水泉冷澀絃凝絕，凝絕不通聲漸歇。

別有幽愁暗恨生，此時無聲勝有聲。
銀瓶乍破水漿迸，鐵騎突出刀槍鳴。
曲終收撥當心畫，四絃一聲如裂帛。
東船西舫悄無言，唯見江心秋月白。
沈吟放撥插絃中，整頓衣裳起斂容。
自言本是京城女，家在蝦蟆陵下住。
十三學得琵琶成，名屬教坊第一部。
曲罷常教善才服，妝成每被秋娘妒。
五陵年少爭纏頭，一曲紅綃不知數。
鈿頭銀篦擊節碎，血色羅裙翻酒污。
今年歡笑復明年，秋月春風等閒度。
弟走從軍阿姨死，暮去朝來顏色故。
門前冷落車馬稀，老大嫁作商人婦。
商人重利輕別離，前月浮梁買茶去。
去來江口守空船，繞艙明月江水寒。

夜深忽夢少年事，夢啼妝淚紅闌干。

我聞琵琶已嘆息，又聞此語重唧唧。

同是天涯淪落人，相逢何必曾相識。

我從去年辭帝京，謫居臥病潯陽城。

潯陽地僻無音樂，終歲不聞絲竹聲。

住近湓城地低濕，黃蘆苦竹繞宅生。

其間旦暮聞何物，杜鵑啼血猿哀鳴。

春江花朝秋月夜，往往取酒還獨傾。

豈無山歌與村笛，嘔啞嘲哳難為聽。

今夜聞君琵琶語，如聽仙樂耳暫明。

莫辭更坐彈一曲，為君翻作琵琶行。

感我此言良久立，卻坐促絃絃轉急。

淒淒不似向前聲，滿座重聞皆掩泣。

座中泣下誰最多，江州司馬青衫濕。

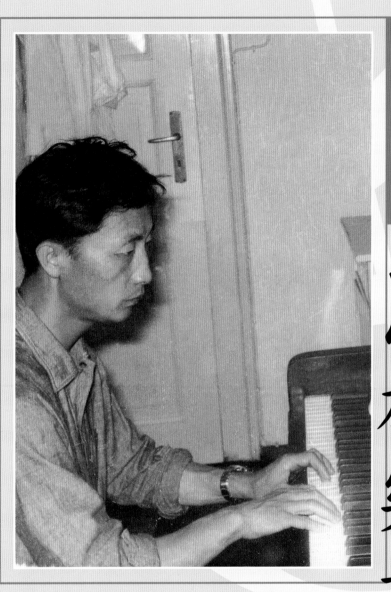

融合的
民族樂章

史惟亮年表

年代	大事紀
1925年	◎ 9月3日生於遼寧省營口市。
1939年（14歲）	◎ 參加抗日組織，化名石立。
1942年（17歲）	◎ 參加「東北黨務專員」地下工作。 ◎ 考取偽滿「營口放送局」播報員。 ◎ 調瀋陽省並參加第一期幹訓班，擔任博智書局學徒。
1944年（19歲）	◎ 5月遷至「至善里」東北通訊社工作。 ◎ 發生「十月四日應變事件」。
1945年（20歲）	◎ 5月23日因「五二三事件」被捕入長春監獄。 ◎ 8月14日獲救脫險。
1946年（21歲）	◎ 進入東北大學歷史系就讀。 ◎ 首次發表歌曲創作於《東北公論》。
1947年（22歲）	◎ 轉學北平藝專音樂科，主修作曲，師事江文也。
1949年（24歲）	◎ 6月乘船抵廣州。 ◎ 入台灣省立師範學院音樂系二年級。 ◎ 與許常惠初識。
1950年（25歲）	◎ 參加中國青年反共抗俄聯合會藝術工作隊。
1951年（26歲）	◎ 台灣省立師範學院音樂系結業。
1952年（27歲）	◎ 與徐振燕女士在台北結婚。 ◎ 服預官役（預備軍官訓練班第一期）。
1953年（28歲）	◎ 8月起任教於省立台北師範學校附屬小學。
1955年（30歲）	◎ 長子擷漠出生。 ◎ 通過教育部留學考試。
1956年（31歲）	◎ 9月結束北師附小教職。

年代	大事紀
1957年（32歲）	◎ 4月起任教於省立基隆中學。 ◎ 9月起於台灣省立台北師範學校音樂科任兼任教員，教授音樂史及音樂欣賞。 ◎ 於中國廣播公司製作「空中音樂廳」節目。 ◎ 長女依理出生。
1958年（33歲）	◎ 次子擷詠出生。 ◎ 首次赴歐，前往西班牙馬德里國家音樂院。
1959年（34歲）	◎ 8月在西班牙南部 Huelva 省做礦工。 ◎ 轉往維也納音樂院，師事H. Jellinek 及席斯克。
1960年（35歲）	◎ 到德國斯圖佳向大衛學習作曲。 ◎ 開始寫《巴爾托克》。
1962年（37歲）	◎ 5月31日於維也納發表歌曲《人月圓》、《青玉案》及四首民歌編曲。
1964年（39歲）	◎ 2月5日於維也納音樂院與國際新音樂協會聯合舉辦之音樂會發表四首中國古詩小品，包括：《人月圓》、《青玉案》、《江南夢》，另一首不詳。 ◎ 12月18日《絃樂四重奏》首演於維也納亞非學院。 ◎ 完成《新音樂》及《巴爾托克》兩書。
1965年（40歲）	◎ 回國任教於藝專、師大、文化學院。 ◎ 中國青年音樂圖書館成立。
1966年（41歲）	◎ 1月與李哲洋、W. Spiegel 到花蓮縣阿美族部落進行首次民歌採集。
1967年（42歲）	◎ 1月《音樂學報》創刊。 ◎ 成立「中國民族音樂研究中心」。 ◎ 7月21日至8月1日展開民歌採集運動。 ◎ 11月開始寫《琵琶行》。 ◎ 改寫《吳鳳》清唱劇。 ◎ 初識林懷民。
1968年（43歲）	◎ 1月完成《琵琶行》第一稿；4月完成第二稿。 ◎ 6月10日於台北市國軍文藝活動中心發表《琵琶行》及《吳鳳》。 ◎ 6月20日再次赴歐，至波昂協助設立「中國音樂中心」。 ◎ 在西德聖奧古斯丁學院授課。 ◎ 為科隆「德國之聲」電台製作星期日特別音樂節目。

創作的軌跡

年代	大事紀
1969年（44歲）	◎自德返國。 ◎將圖書館與民族音樂中心遷至四維路，同時創設希望出版社。 ◎改寫《琵琶行》為鋼琴伴奏。
1972年（47歲）	◎再度改寫《琵琶行》鋼琴伴奏稿。
1973年（48歲）	◎2月任省交第四任團長。 ◎籌劃台中市雙十國中、光復國小音樂班。 ◎7月31日「中國現代樂府」首演。 ◎11月完成《音樂向歷史求證》一書。
1974年（49歲）	◎完成《奇冤報》。
1975年（50歲）	◎出任國立藝專音樂科主任。 ◎2月開始寫《小鼓手》，5月完成。
1976年（51歲）	◎3月《小鼓手》首演於台北市國立台灣藝術館。 ◎7月24日因疑似肺癌住進榮民總醫院。 ◎完成舞台劇《嚴子與妻》之配樂；12月26日於台北市國立台灣藝術館演出。
1977年（52歲）	◎2月14日因肺癌逝世於榮民總醫院，享年52歲。

創
作
的
軌
跡

史 惟 亮 作 品 一 覽 表

註：由於史惟亮生前對作品並無整理，逝世後部分資料暫由洪建全圖書館代為保存，但洪建全圖書館改變經營方針後，將館藏捐出，部分資料由史惟亮公子史擷詠所代管之史惟亮紀念圖書館保存。作品表乃參照音樂會節目單與史惟亮紀念圖書館樂譜資料製成。

獨　唱　曲				
曲名	作詞	完成年代	伴奏	首演
《漁翁》	宋朝柳宗元	1950年	鋼琴伴奏	
《山嶽戰鬥歌》	高國華	1952年		
《人月圓》	宋朝李煜	1962年左右		1962年5月31日於維也納由唐鎮女士演唱。
《青玉案》	宋朝李煜	1962年左右		
《江南夢》	宋朝李煜	1963年左右		1964年2月5日於維也納由唐鎮女士演唱。
《浪淘沙》	宋朝李煜	1963年		
《水調歌頭》	宋朝蘇軾	1963年		
《念奴嬌》	宋朝蘇軾	1963年		
《曇花》	不　詳	1968年2月		
《沉默》	不　詳	1968年3月		
《別離》	不　詳	1969年4月 28/29日0時22分		
《清江月》	未填詞	1969年7月2日上午	長笛伴奏	
《琵琶行》	唐朝白居易	1967年11月～1968年4月	管絃樂伴奏	1968年6月10日於台北由劉塞雲女士演唱。
		1969年	鋼琴伴奏（一）	1970年劉塞雲女士歐洲巡迴演唱。
		1972～1975年	鋼琴伴奏（二）	1979年於「中國歌曲年代展」由劉塞雲女士演唱。
《相見歡》	宋朝李煜	不　詳	鋼琴伴奏	
《虞美人》	宋朝李煜	不　詳		
《小祖母》	王文山	不　詳		1975年藝專畢業演奏會由陳建華先生演唱。
《水手之歌》	德林	不　詳		
《笛與琴》	德林	不　詳	長笛伴奏	

齊 唱 曲

曲名	完成年代	首演
《民國四十年》	1951年左右	
《師大附中校歌》	1958年左右	
《滾滾遼河》	不　詳	

鋼 琴 獨 奏 曲

曲名	完成年代	首演
《前奏與賦格》	不　詳	1973年7月31日由省交中國現代樂府演出。
《主題與變奏》（Thema und Variation）	1972年	
《雙重賦格》（Double Fuge）	不　詳	
《鋼琴小品》	不　詳	
《創意曲》（Preludio, Invention）	不　詳	
《隨想曲》	不　詳	
《鋼琴曲》	不　詳	

重 唱 曲 與 重 奏 曲

類別		曲名	完成年代
重奏曲	二重奏	《諧和》（豎笛二重奏）	1971年
		《為小提琴及中提琴的二重奏》	不　詳
		《小舞曲》（for Clarinet Piano）	不　詳
	四重奏	《絃樂四重奏》	1964年

合 唱 與 合 奏 曲

類別		曲名	作詞	完成年代	伴奏	備註
合唱曲	同聲二部	《蟋蟀的搖籃曲》	楊喚	不 詳	鋼琴伴奏	原為楊喚詞《小蟋蟀》
	混聲四部	《憶江南》	唐朝白居易	不 詳	無伴奏	
		《牧歌》	不 詳	不 詳		
		《船歌》	不 詳	不 詳		
		《向洛陽》	唐朝杜甫	不 詳	鋼琴伴奏	原為杜甫詩《聞官軍收河南河北》
		怒吼吧！祖國》	瘂弦	不 詳	絃樂伴奏	
合奏曲		《中國古詩交響曲》		1963/64年		
		《中國民歌變奏曲》		1960年		
		《台灣組曲》		1970年		
		《少年嬉遊曲》		1973年		1973年8月31日由省交中國現代樂府於台北實踐堂首演。
		《百衲》		不 詳		

舞 台 音 樂

類別	曲名	完成年代	備註
清唱劇	《吳鳳》	1952年左右	胡平作詞；1968年6月10日於台北國軍文藝活動中心由戴粹倫指揮省交首演。
舞蹈配樂	《奇冤報》	1974年左右	1974年11月於台北中山堂由雲門舞集首演。
	《小鼓手》	1975年2月～5月	何林墾劇本；1976年3月於台北國立台灣藝術館由雲門舞集首演。
舞台劇配樂	《大江復興》	不 詳	
	《嚴子與妻》	1976年	張曉風劇本；1976年12月26日～1977年1月5日於台北國立台灣藝術館首演。

民 歌 編 曲						
類別		曲名		完成年代	伴奏	備註

類別		曲名		完成年代	伴奏	備註
聲樂曲	獨唱	《山歌仔》	客家山歌	不　詳	鋼琴伴奏	
		《送大哥》	青海民歌	不　詳		
		《在那遙遠的地方》	青海民歌	不　詳		
		《掀起你的蓋頭來》	新疆民歌	約1955～56年		
		《遼南牧歌》	東北民歌	不　詳		
		《黃花岡》	東北民歌	不　詳		
		《數蛤蟆》	四川民歌	不　詳		
		《馬車伕之戀》	四川民歌	不　詳		
		《小河淌水》	雲南民歌	不　詳		
		《雨不灑花花不紅》	雲南民歌	不　詳		
		《蜀相》	瑞典民歌	不　詳		唐朝杜甫詞 史惟亮編曲選詞
	女聲三部合唱	《大河楊柳》	不　詳	不　詳		
	混聲四部合唱	《小路》	綏遠民歌	不　詳		
		《紫竹調》	廣東民歌	不　詳	無伴奏	
		《小放牛》	東北民歌	不　詳		
		《青海青》	青海民歌	不　詳	不　詳	無樂譜
		《李大媽》	山西民歌	不　詳		無樂譜
器樂曲		《康定情歌》	不　詳	不　詳		
		《馬車伕之戀》	四川民歌	不　詳		
		《小河淌水》	雲南民歌	不　詳		
		《花不逢春不開放》	陝西民歌	不　詳		

文 字 著 作			
類別	著作	完成年代	出版單位
知識介紹	《音樂創作與欣賞》	1953年10月	青年出版社
	《一百個音樂家》	1958年10月	中廣週刊社
	《音樂欣賞》	1965年11月	愛樂書店
	《論音樂形式》	1967年7月	幼獅文化事業公司
	《畫中的音樂歷史》	1969年11月	幼獅文化事業公司
	《巴哈》	1971年9月	希望出版社
	《貝多芬》	1971年9月	希望出版社
	《巴爾托克》	1971年9月	希望出版社
	《音樂的形式和內容》	1971年9月	希望出版社
	《韓德爾》	1972年2月	希望出版社
	《舒曼》	1972年2月	希望出版社
	《管絃樂器比較手冊》	1975年4月	洪建全文化基金會
	《音樂的常識》	不　詳	平平出版社
思想闡述	《浮雲歌——旅歐音樂散記》	1965年11月	愛樂書店
	《新音樂》	1965年11月	愛樂書店
	《一個中國人在歐洲》	1966年	文星書店
		1984年	大林出版社
	《論民歌》	1967年7月	幼獅文化事業公司
	《民族樂手——陳達和他的歌》	1971年9月	希望出版社
	《音樂向歷史求證》	1974年8月	中華書局

國家圖書館出版品預行編目資料

史惟亮：紅塵中的苦行僧 / 吳嘉瑜撰文. -- 初版.
-- 宜蘭五結鄉：傳藝中心, 2002[民91]
面； 公分. --（台灣音樂館. 資深音樂家叢書）
ISBN 957-01-2134-3（平裝）
1.史惟亮 — 傳記 2.史惟亮 — 作品評論
3.音樂家 — 台灣 — 傳記

910.9886 91018151

台灣音樂館 資深音樂家叢書

史惟亮——紅塵中的苦行僧

指導：行政院文化建設委員會
著作權人：國立傳統藝術中心
發行人：柯基良
地址：宜蘭縣五結鄉濱海路新水段301號
電話：（03）960-5230·（02）3343-2251
網址：www.ncfta.gov.tw
傳真：（02）3343-2259
顧問：申學庸、金慶雲、馬水龍、莊展信
計畫主持人：林馨琴
主編：趙琴
撰文：吳嘉瑜
執行編輯：心岱、郭玢玢、李岱芳
美術設計：小雨工作室
美術編輯：念天
出版：時報文化出版企業股份有限公司
臺北市108和平西路三段240號4F
發行專線：（02）2306-6842
讀者免費服務專線：0800-231-705
郵撥：0103854~0時報出版公司
信箱：臺北郵政七九～九九信箱
時報悅讀網：http:// www.readingtimes.com.tw
電子郵件信箱：ctliving@readingtimes.com.tw
製版：瑞豐實業股份有限公司
印刷：詠豐彩色印刷股份有限公司
初版一刷：二〇〇二年十二月二十日
定價：600元

◎本書圖片來源皆由作者提供。